ERWIN PANOFSKY

Nacido en Hannover, Alemania, en 1892, fue profesor de historia del arte en Hamburgo desde 1921 hasta 1933, cuando, con el advenimiento del nazismo, se trasladó a Estados Unidos. Enseñó hasta su muerte en el Institute of Advanced Studies de Princeton. Se dio a conocer como teórico de la estética en 1915 con un estudio sobre la teoría del arte de Durero. En su formación fueron esenciales las influencias de Alois Riegl (el historiador de arte más «filosófico» del siglo XIX) y Aby Warburg, propulsor de los estudios iconológicos. Es autor de obras clásicas como *Estudios sobre iconología* (1939), *El significado de las artes visuales* (1953) y *Renacimiento y renacimientos en el arte occidental* (1960). Murió en Princeton en 1968.

Erwin Panofsky

La perspectiva como «forma simbólica»

Traducción de Virginia Careaga

FABULA
TUSQUETS
EDITORES

Título original: *Die Perspektive als «Symbolische Form»*.
Este ensayo fue publicado por primera vez en «Vorträge
der Bibliotek Wasburg» hgr. von Friz Saxl. Vorträge 1924-1925.
B.G. Teubner, Leipzig-Berlín, 1927.

1.ª edición en Marginales: julio 1973
7.ª edición en Marginales: noviembre 1995
1.ª edición en Fábula: septiembre 1999
2.ª edición en Fábula: marzo 2003

© Gerda Panofsky
Traducción de Virginia Careaga

Diseño de la colección: Pierluigi Cerri

ISBN: 84-8310-648-5
Depósito legal: B. 11.791-2003

Impresión y encuadernación: GRAFOS, S.A. Arte sobre papel
Sector C, Calle D, n.º 36, Zona Franca - 08040 Barcelona
Impreso en España

Índice

La perspectiva
como forma simbólica

«*Item perspectiva* es una palabra latina; significa mirar a través.» Así es cómo Durero trató de circunscribir el concepto de perspectiva.[1] Y aun cuando parece ser que esta «palabra latina», que se halla ya en Boecio,[2] no poseía originariamente un sentido tan gráfico,[3] nosotros adoptaremos sustancialmente la definición dureriana. Hablaremos en sentido pleno de una intuición «perspectiva» del espacio, allí y sólo allí donde, no sólo diversos objetos como casa o muebles sean representados «en escorzo», sino donde todo el cuadro –citando la expresión de otro teórico del Renacimiento–[4] se halle transformado, en cierto modo, en una «ventana», a través de la cual nos parezca estar viendo el espacio, esto es donde la superficie material pictórica o en relieve, sobre la que aparecen las formas de las diversas figuras o cosas dibujadas o plásticamente fijadas, es negada como tal y transformada en un mero «plano figurativo» sobre el cual y a través del cual se proyecta un espacio unitario que comprende todas las diversas cosas. Sin importar si esta proyección está determinada por la inmediata impresión sensible o por una construcción geométrica más o menos «correcta».[5] Esta construcción geométrica «correcta», descubierta en el Renacimiento y, más tarde, perfeccionada y simplificada técnicamente, que en cuanto a sus premisas y fines permaneció inalterada hasta la época de Desargues, puede conceptualmente definirse con sencillez de la manera siguiente: me represento el cuadro –conforme a la citada definición del cuadro-ventana– como una intersección plana de la «pirámide visual» que se forma por el hecho de considerar el centro visual como un punto, punto que conec-

to con los diferentes y característicos puntos de la forma espacial que quiero obtener. Puesto que la posición relativa de estos «rayos visuales» determina en el cuadro la aparente posición de los puntos en cuestión, de todo el sistema sólo necesito dibujar la planta y el alzado para determinar la figura que aparece sobre la superficie de intersección. La planta me proporciona los valores de la anchura, el alzado los valores de la altura y, con sólo transportar conjuntamente estos valores a un tercer dibujo, obtengo la buscada proyección perspectiva (Figura 1). Para el cuadro así obtenido (esto es, para el «corte plano y transparente de todas las líneas que van del ojo a la cosa que éste ve»[6]) son válidas las siguientes leyes: todas las ortogonales o líneas de profundidad se encuentran en el llamado «punto de vista», determinado por la perpendicular que va desde el ojo al plano de proyección; las paralelas, sea cual sea su orientación, tienen siempre un punto de fuga común. Si yacen sobre un plano horizontal, el punto de fuga yace a su vez sobre el llamado «horizonte», es decir, sobre la horizontal que pasa por el punto de vista; si, además, forman con el plano del cuadro un ángulo de 45° la separación entre su punto de fuga y el «punto de vista» es igual a la «distancia»; es decir, igual a la distancia existente entre el ojo y el plano del cuadro. Finalmente, las dimensiones iguales disminuyen hacia el fondo según cierta progresión, de manera que, conocida la posición del ojo, cada dimensión es calculable respecto a la precedente o la sucesiva (véase Figura 7).

Si queremos garantizar la construcción de un espacio totalmente racional, es decir, infinito, constante y homogéneo, la «perspectiva central» presupone dos hipótesis fundamentales: primero, que miramos con un único ojo inmóvil y, segundo, que la intersección plana de la pirámide visual debe considerarse como una reproducción adecuada de nuestra imagen visual.

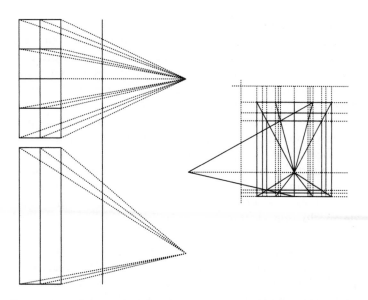

FIGURA 1. – Construcción de un espacio interno rectangular, según la perspectiva moderna («caja espacial»).
Arriba: Planta. Abajo: Alzado. Derecha: Imagen perspectiva obtenida mediante la combinación de los segmentos cortados sobre «las rectas de proyección».

Estos dos presupuestos implican verdaderamente una audaz abstracción de la realidad (si por «realidad» entendemos en este caso la efectiva impresión visual en el sujeto). La estructura de un espacio infinito, constante y homogéneo (es decir, un espacio matemático puro) es totalmente opuesta a la del espacio psicofisiológico: «La percepción desconoce el concepto de lo infinito; se encuentra unida, ya desde un principio, a determinados límites de la facultad perceptiva, a la vez que a un campo limitado y definido del espacio. Y, puesto que no se puede hablar de la infinitud del espacio perceptivo, tampoco puede hablarse de su homogeneidad. La homogeneidad del espacio geométrico encuentra su último fundamento en que todos sus elementos, los "puntos" que en él se encierran, son sim-

13

plemente señaladores de posición, los cuales, fuera de esta relación de "posición" en la que se encuentran referidos unos a otros, no poseen contenido propio ni autónomo. Su ser se agota en la relación recíproca: es un ser puramente funcional y no sustancial. Puesto que, en el fondo, estos puntos están vacíos de todo contenido, por ser meras expresiones de relaciones ideales, no hay necesidad de preguntarse por diferencia alguna en cuanto al contenido. Su homogeneidad no es más que la identidad de su estructura, fundada en el conjunto de sus funciones lógicas, de su determinación ideal y de su sentido. El espacio homogéneo nunca es el espacio dado, sino el espacio construido, de modo que el concepto geométrico de homogeneidad puede ser expresado mediante el siguiente postulado: desde todos los puntos del espacio pueden crearse construcciones iguales en todas las direcciones y en todas las situaciones. En el espacio de la percepción inmediata este postulado no se realiza nunca. Aquí no existe identidad rigurosa de lugar y dirección, sino que cada lugar posee su peculiaridad y valor propio. El espacio visual y el espacio táctil concuerdan en que, contrariamente al espacio métrico de la geometría euclidiana, son "anisótropos" y "heterogéneos"; las directrices fundamentales de la organización (delante-detrás, arriba-abajo, derecha-izquierda) son en ambos espacios fisiológicos valores que se corresponden de modo diverso.»[7]

La construcción perspectiva exacta abstrae de la construcción psicofisiológica del espacio, fundamentalmente: el que no sólo es su resultado sino verdaderamente su finalidad, realizar en su misma representación aquella homogeneidad e infinitud que la vivencia inmediata del espacio desconoce, transformando el espacio psicofisiológico en espacio matemático. Esta estructura niega, por lo tanto, la diferencia entre delante y detrás, derecha e izquierda, cuerpos y el medio interpuesto («espacio libre»), para resolver todas las partes del espacio y todos sus contenidos en un único *Quantum continuum;* prescinde de que vemos con dos

ojos en constante movimiento y no con uno fijo, lo cual confiere al «campo visual» una forma esferoide; no tiene en cuenta la enorme diferencia que existe entre «la imagen visual» psicológicamente condicionada, a través de la cual aparece ante nuestra conciencia el mundo visible, y la «imagen retínica» que se dibuja mecánicamente en nuestro ojo físico (porque nuestra conciencia, debido a una peculiar «tendencia a la constancia» producida por la actividad conjunta de la vista y el tacto, atribuye a las cosas vistas una dimensión y una forma que provienen de ellas como tales y se niega a reconocer, o al menos a hacerlo en toda su extensión, las aparentes modificaciones que la dimensión y forma de las cosas sufren en la imagen retínica); y, en fin, pasa por alto un hecho importantísimo: el que en esta imagen retínica –prescindiendo totalmente de su «interpetación» psicológica y del hecho de la movilidad de la vista– estas formas son proyectadas, no sobre una superficie plana, sino sobre una superficie cóncava, con lo cual, ya a un nivel de grado inferior y aún prepsicológico, se produce una discrepancia fundamental entre la «realidad» y la construcción (es obvio que también surge esta discrepancia en los análogos resultados obtenidos mediante un aparato fotográfico).

Pongamos un ejemplo muy simple: dividamos una línea mediante dos puntos y miremos bajo un mismo ángulo sus tres segmentos a, b y c. Estos segmentos objetivamente desiguales, proyectados sobre una superficie cóncava, y también por lo tanto sobre la retina, aparecen con una longitud aproximadamente igual, mientras que sobre una superficie plana se mostrarán en su originaria desigualdad (Figura 2).

Debido a esto surgen las llamadas «aberraciones marginales» que todos conocemos gracias a la fotografía y que precisamente nos permiten distinguir las diferencias entre la imagen perspectiva y la imagen retínica. Estas pueden ser matemáticamente definidas como la diferencia existente entre la relación de los ángulos visuales y la relación de los segmentos obtenidos por la proyección sobre una su

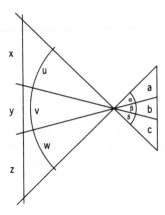

FIGURA 2. – Explicación de las «aberraciones marginales».

perficie plana. Por eso aparecen de un modo más manifiesto cuanto mayor es el ángulo visual, o, lo que es lo mismo, cuanto menor es la distancia en relación a la dimensión de la imagen.[8] Junto a esta discrepancia puramente cuantitativa entre la imagen retínica y la representación perspectiva plana (discrepancia que el Renacimiento conoció bien pronto), existe otra discrepancia formal que, por un lado, se debe al movimiento de los ojos y, por otro, a la configuración esférica de la retina. Mientras la perspectiva plana proyecta las líneas rectas como tales líneas rectas, nuestro órgano visual las toma como curvas (considerándolas como curvas en sentido convexo desde el centro de la imagen); así, una cuadrícula que objetivamente está formada por líneas rectas parece, al ser mirada de cerca, curvarse como un escudo, mientras que una cuadrícula objetivamente curva parece por el contrario plana y las líneas de fuga de un edificio, que en la construcción perspectiva se representan como rectas, deberían ser curvas, correspondiendo a la efectiva imagen retínica. Para ser precisos, incluso las verticales deberían sufrir una ligera curvatura (a diferencia de lo que ocurre en el dibujo de Guido Hauck, Figura 3).

16

FIGURA 3. – Atrio sostenido por pilastras (izquierda), construido según la perspectiva «subjetiva» (curva); (derecha), según la perspectiva esquemática (plana). Según Guido Hauck.

Esta curvatura de la imagen visual ha sido observada en dos ocasiones en épocas recientes: una vez por los grandes psicólogos y físicos de finales del XIX,[9] y otra, que parece haber pasado desapercibida, por los grandes astrónomos y matemáticos de principios del siglo XVII; de entre ellos hay que recordar sobre todo al sorprendente Wilhelm Schickhardt, conocido también por sus viajes a Italia: «Digo que todas las líneas, incluso las más rectas, no se presentan ante el ojo *directe contra pupilam...*, aparecen necesariamente algo curvadas. Pero esto no lo cree ningún pintor, por eso, cuando dibujan las paredes rectas de un edificio, lo hacen con líneas rectas; sin embargo, esto es incorrecto si se habla en términos del verdadero arte de la perspectiva... ¡descubrid la clave, oh artistas!».[10] El propio Kepler estaba de acuerdo con él, por lo menos en esto, cuando reconocía la posibilidad de que la cola objetivamente rectilínea de un cometa, o la trayectoria objetivamente rectilínea de un meteoro, podía subjetivamente, ser tomada por una verdadera curva; y lo interesante de ello es que Kepler se daba cuenta claramente de que, debido a su educación en la perspectiva plana, en un principio, había pasado por alto, e incluso negado, estas aparentes curvaturas. Afirmando que

17

todo lo que es recto es percibido siempre como recto, se había dejado condicionar por las leyes de la perspectiva pictórica sin pensar que, de hecho, en el ojo no se proyecta la imagen sobre una *plana tabella,* sino sobre la superficie interna de una esfera visual.[11] Y si, de entre nuestros contemporáneos sólo una minoría ha reconocido esta curvatura, es seguro, o por lo menos parcialmente seguro, que esta opinión (ratificada además por la observación de fotografías) se fundamenta en la construcción perspectiva plana, la cual, a su vez, sólo se hace comprensible, en verdad, desde una concepción (particularísima y específicamente contemporánea) del espacio, o, si se prefiere, del mundo.

Por eso, una época cuya visión estaba condicionada por la representación del espacio, expresada mediante una rigurosa perspectiva plana, debía redescubrir la curvatura de nuestro, digamos, mundo visual esférico. Estas curvaturas no eran evidentes para una época habituada a ver perspectivamente, pero no según la perspectiva plana: la Antigüedad Clásica. En las obras de los ópticos y teóricos del arte de la Antigüedad (incluyendo igualmente a los filósofos) nos encontramos continuamente con observaciones de este tipo: lo recto es visto como curvo y lo curvo como recto; las columnas para no parecer curvadas deben poseer su éntasis (sabemos que en el período clásico era relativamente débil); el epistilo y el estilobato deben ser construidos curvos si se quiere evitar que aparezcan flexados. Las famosas curvaturas de los templos dóricos, por ejemplo, manifiestan las consecuencias prácticas de estos conocimientos.[12] La óptica de la Antigüedad, que había madurado estas nociones, era básicamente contraria a la perspectiva plana. El hecho de que la óptica de la Antigüedad conozca la modificación esférica de las cosas vistas, encuentra su fundamento o, por lo menos, su correspondencia, en el hecho aún más importante de que la teoría clásica, respecto a las modificaciones de dimensión, se ajustaba más que la perspectiva del Renacimiento, a la estructura efectiva, representándose la configuración del campo visual co-

mo una esfera.[13] La Antigüedad mantuvo firmemente, y sin admitir excepción alguna, el presupuesto de que las dimensiones visuales (en tanto proyecciones de las cosas sobre la esfera ocular) no están determinadas por la distancia existente entre los objetos y el ojo, sino exclusivamente por la medida del ángulo visual (de ahí que sus relaciones sean expresadas sólo mediante grados angulares, medidos con exactitud, o mediante arcos de círculo, y no mediante simples medidas lineales).[14] El octavo teorema de Euclides[15] se opone expresamente a una opinión contraria, estableciendo que la diferencia aparente entre dos dimensiones iguales vistas a distancias desiguales, está determinada, no por la relación de estas distancias, sino por la relación (discrepancia bastante menor) de los ángulos visuales correspondientes (Figura 4), posición diametralmente opuesta a la opinión fundamental que subyace a las construcciones modernas y que Jean Pélerin-Viator ha reducido a la conocida fórmula: «*Les quantités et les distances ont concordables différences*».[16] Probablemente es por algo y no por pura casualidad que más tarde el Renacimiento, cuando parafrasea a Euclides (e incluso en las traducciones de Euclides), bien suprime totalmente este octavo teorema, bien lo «enmienda» parcialmente, de modo tal que le hace perder todo su sentido originario.[17] Parece

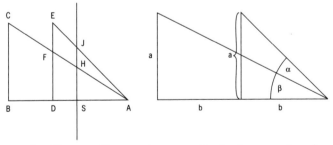

FIGURA 4. – Comparación entre la concepción de «la perspectiva plana» y «la perspectiva angular»: en la perspectiva plana (izquierda) las dimensiones visuales (HS y JS) son inversamente proporcionales a las distancias (AB y AD); en la «perspectiva angular» (derecha) las dimensiones visuales (ß y α+ß) no son inversamente proporcionales a las distancias (2b y b).

que se hubiera percatado de la contradicción existente entre la teoría de la *perspectiva naturalis* o *communis* que sólo perseguía formular matemáticamente las leyes de la visión natural (y por tanto relacionaba las dimensiones visuales con los ángulos visuales), y la *perspectiva artificialis,* desarrollada entre tanto, que, por el contrario, se esforzaba en formular un sistema prácticamente aplicable a la representación artística; es evidente que esta contradicción no podía ser eliminada más que renunciando a aquel axioma de los ángulos, pues su aceptación había hecho imposible la creación de una imagen perspectiva, ya que, como sabemos, una superficie esférica no puede ser desarrollada sobre un plano.

Nos preguntamos si la Antigüedad Clásica que, por lo que sabemos, nunca renunció al principio fundamental, según el cual las dimensiones visuales no están determinadas por las distancias sino por los ángulos visuales, había en efecto elaborado, y de qué modo, un procedimiento geométrico perspectivo. Puesto que, por un lado, está claro que la pintura antigua no podía concebir una proyección en el plano, dados los principios anteriormente expuestos y que más bien debería haber creado una proyección sobre una superficie esférica, y por otro lado, no hay duda de que podía menos aún que la pintura renacentista concebir la práctica de un procedimiento «estereográfico» perspectivo, en el sentido del de Hiparco o similares, queda a lo sumo por considerar si la Antigüedad había al fin elaborado una construcción aproximativa, artísticamente utilizable, que podemos imaginarnos más o menos a partir de una esfera de proyección en el que sus arcos hubieran sido sustituidos por sus cuerdas. Esto habría permitido una mayor aproximación entre las dimensiones de la imagen y las de los ángulos sin que tal procedimiento encontrara mayores dificultades que el moderno. Parece ser que realmente –no nos atrevemos a afirmarlo todavía rigurosamente– la pintura antigua, al menos en la época tardía helenístico-romana, poseía tal procedimiento.

Vitruvio nos transmite en un pasaje muy discutido de sus *Diez libros sobre arquitectura* esta sorprendente definición: la «escenografía», esto es, la representación perspectiva de una imagen tridimensional sobre el plano,[18] se fundamenta en un *omnium linearum ad circini centrum responsus*. Por de

pronto, naturalmente se ha querido ver en este *circini centrum* el «punto de vista» de la perspectiva moderna; prescindiendo totalmente del hecho de que, en las pinturas antiguas que se conservan, en ninguna de ellas se revela la existencia de un punto de fuga único, la expresión misma parece por ahora contradecir este sentido, ya que el «punto de vista» de la perspectiva central moderna no puede ser designado en modo alguno como *circini centrum* (propiamente «vértice del círculo», impropiamente «punto central del círculo»). Siendo mero punto de convergencia de las ortogonales no puede ser empleado para aludir al círculo.[19] Puesto que aquí se trata en suma de un procedimiento perspectivo exacto –que en todo caso es sugerido, por la mención del *circinus*–, es posible que Vitruvio, al usar la expresión *centrum* pensase, no tanto en un punto de fuga situado en el cuadro cuanto en un centro de proyección representante del ojo del observador y que imaginase este centro (ya que estaba totalmente de acuerdo con el axioma de los ángulos de la óptica antigua) como el centro de un círculo que en los dibujos preliminares cortaba los rayos visuales del mismo modo que la recta representante del plano del cuadro lo hace en las construcciones perspectivas modernas. Si construimos con la ayuda de un «círculo de proyección» (en el cual, como dijimos, los arcos del círculo han de ser sustituidos por las cuerdas correspondientes), obtendremos un resultado que coincide de un modo decisivo con las pinturas conservadas: las prolongaciones de las líneas de profundidad no convergen rigurosamente en un punto, sino que se encuentran (dado que los sectores del círculo en su desenvolvimiento divergen en cierta medida del vértice) convergiendo sólo débilmente de dos en dos en diversos puntos, situados todos sobre un eje común, produciendo la impresión de una raspa de pescado (Figura 5).

Sea o no sea sostenible esta interpretación del pasaje de Vitruvio en la medida que podemos comprobarla (demostrarla es ya casi imposible, pues los cuadros que nos han quedado están casi todos construidos sin rigor alguno), el

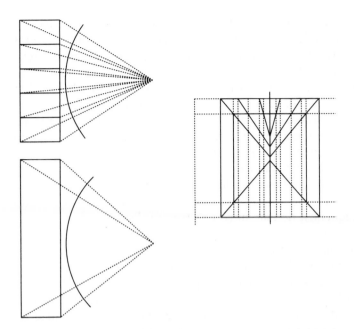

FIGURA 5. – Construcción de un espacio interno rectangular («caja espacial») según la construcción «perspectiva angular» de la Antigüedad. Arriba: Planta. Abajo: Alzado. Derecha: Imagen perspectiva obtenida por la combinación de los segmentos determinados sobre el círculo de proyección.

principio determinante de la representación antigua del espacio fue generalmente el de raspa de pez o, siendo más rigurosos, el principio del eje de fuga. En parte bajo la forma de una ligera convergencia, tal como acabamos de describirla, y que coincide con nuestra hipotética construcción del círculo (Lámina 2b) y en parte bajo la forma más esquemática, pero más manejable, de un trazo más o menos paralelo de las líneas oblicuas de profundidad, como el que ya se revela en los vasos del sur de Italia del siglo IV antes de Cristo (Láminas 1b y 2a).[20] Este modo de representación espacial se caracteriza, en comparación al moderno, por una muy peculiar inestabilidad e incoherencia interna. Las construcciones modernas basadas sobre el punto de fuga

–y ésta es su tremenda ventaja, motivo por el que han sido estudiadas con tanto apasionamiento– modifican todos los valores de longitud, altura y profundidad en una relación constante y por eso establecen unívocamente, para cada objeto, las dimensiones que le son propias y la posición que guardan respecto al ojo. Esto es imposible *sub especie* en el sistema con eje de fuga, porque aquí el trazado de los rayos no tiene validez alguna. Se deduce de un modo contundente que el principio del eje de fuga no puede, sin incurrir en paradoja, conducir a la representación de una cuadrícula en escorzo: los cuadros centrales serán en relación con los cuadros vecinos o demasiado grandes o demasiado pequeños; de esto surge una penosa discordancia, que ya la Antigüedad, pero sobre todo el Medievo tardío, que utilizó estas construcciones en amplios sectores del arte, intentó ocultar mediante pequeños escudos, guirnaldas, festonaduras, hojas de parra o cualquier otro motivo en perspectiva.[21] Las diagonales de una cuadrícula así construida sólo pueden ser rectilíneas si los intervalos de profundidad de la parte posterior parecen aumentar hacia el fondo, en vez de disminuir como debieran, y si, por el contrario, los intervalos de profundidad disminuyen progresivamente, las diagonales parecerán quebradas.

Ahora bien, esto no parece ser un asunto artístico sino un mero problema matemático, puesto que con razón se puede decir que errores de perspectiva, más o menos graves, o incluso la completa ausencia de una construcción perspectiva, nada tienen que ver con el valor artístico (al igual que la libre o, por el contrario, estricta observancia de las leyes de la perspectiva no hacen peligrar en modo alguno la «libertad artística»). Si la perspectiva no es un momento artístico, constituye, sin embargo, un momento estilístico y, utilizando el feliz término acuñado por Ernst Cassirer, debe servir a la historia del arte como una de aquellas «formas simbólicas» mediante las cuales «un particular contenido espiritual se une a un signo sensible concreto y se identifica íntimamente con él». Y es, en este sen-

tido, esencialmente significativa para las diferentes épocas y campos artísticos, no sólo en tanto tengan o no perspectiva, sino en cuanto al tipo de perspectiva que posean.

El arte de la Antigüedad Clásica, mero arte de cuerpos, reconocía como realidad artística no sólo lo simplemente visible, sino también lo tangible y no unía pictóricamente los diversos elementos, materialmente tridimensionales y funcional y proporcionalmente determinados, en una unidad especial, sino que los disponía tectónica o plásticamente en un ensamblaje de grupos. Y aun cuando el Helenismo, junto al valor del cuerpo movido de dentro a fuera, afirma también el atractivo de la superficie observada desde el exterior y (lo que está estrechamente unido) comienza a apreciar junto a la naturaleza viva la muerta, junto a la belleza plástica la fealdad o vulgaridad pictórica, junto a los cuerpos sólidos el espacio que los circunda conectándolo como digno de ser expresado, sigue a pesar de todo uniendo la representación artística a las diversas cosas y no concibe el espacio como algo capaz de circunscribir y resolver la contraposición entre cuerpos y la ausencia de éstos, sino, en cierto modo, como aquello que permanece entre cuerpos. Así, el espacio es representado artísticamente en parte mediante una mera superposición y en parte mediante una aún más incontrolada sucesión de figuras, e incluso allí donde el arte helenístico en suelo romano progresa hasta las representaciones de auténticos interiores o de paisajes reales, este mundo ampliado y enriquecido no alcanza una unidad perfecta; es decir, no es un mundo en el que los cuerpos y los intervalos vacíos que entre ellos se establecen sean diferenciaciones o modificaciones de un *continuum* de orden superior. Las distancias en profundidad se hacen perceptibles, pero no pueden ser expresadas mediante un *modulus* determinado; las ortogonales convergen, pero no convergen nunca (aun cuando las reglas en las representaciones arquitectónicas observen las reglas del ascenso de las líneas del suelo y el descenso de las líneas del techo) en un horizonte unitario y menos aún en un cen-

tro unitario.[22] Las dimensiones, por lo general, disminuyen hacia el fondo, pero esta disminución no es en modo alguno constante, sino continuamente interrumpida por figuras «fuera de proporción». Los cambios que la forma y el color acusan, debido a la distancia y al medio interpuesto, están representados con tal audacia que el estilo de estas pinturas es como un fenómeno precursor o paralelo al impresionismo moderno en cuanto a la no utilización de una «iluminación» unitaria.[23] Así, incluso allí donde el concepto de perspectiva como un «ver a través» comienza a ser tomado en serio, tanto que creemos estar viendo una escenografía paisajística continua a través de los intercolumnios de una serie de pilastras (Lámina 3), el espacio representado se convierte en un espacio de agregados y no en el espacio que la época moderna exije y realiza: un espacio sistemático.[24] Por esto, es evidente que el «impresionismo» antiguo es sólo un *quasi* impresionismo. Porque lo que designamos como tendencia moderna presupone siempre una unidad superior más allá del espacio vacío y de los cuerpos, de modo que, desde un principio la contemplación de ellos, observados a través de estos presupuestos, conserve su orientación y unidad; y por esto nunca puede, a través de una tan extendida depreciación y disolución de la forma estable, poner en peligro la estabilidad de la imagen espacial y la compacidad de las diferentes cosas, sino que sólo puede velarla; mientras que la Antigüedad, careciendo de esta unidad superior, sólo a costa de una disminución en el orden de la corporeidad, puede lograr un aumento en el orden de la espacialidad, de tal forma que el espacio parece alimentarse de las cosas y para las cosas; y justamente esto explica el fenómeno, paradójico hasta ahora, de que el mundo del arte antiguo, siempre que renunciemos a la representación del espacio intercorporal, resulta más sólido y armónico que el moderno, pero tan pronto como introduce el espacio en la representación, sobre todo en la pintura paisajística, éste se vuelve irreal, contradictorio, ilusorio y quimérico.[25]

Así, pues, la perspectiva antigua es la expresión de una determinada intuición del espacio que difiere fundamentalmente de la intuición moderna (que, a pesar de ser contraria a la teoría sostenida por Spengler, puede ser igualmente designada como intuición del espacio) y, por lo tanto, es una concepción del mundo peculiar y diferente de la moderna. A partir de aquí se hace comprensible la razón por la que el mundo antiguo pudo contentarse –en expresión de Goethe– con una representación «tan incierta, como falsa»;[26] ¿Por qué no dio ese paso en apariencia tan pequeño, como es lograr la intersección plana de la pirámide visual, que le habría llevado a la construcción de un espacio verdaderamente sistemático y exacto? En verdad, esto no podía suceder mientras siguiera siendo válido el axioma de los ángulos mantenido por los teóricos; ¿pero por qué no se denegó su validez entonces, como habría de suceder quince siglos más tarde? No se hizo, porque aquella forma de intuir el espacio, que buscaba su expresión en el arte figurativo, no exigía en absoluto un espacio sistemático; y así como los artistas de la Antigüedad no podían representarse un espacio sistemático, tampoco los filósofos de la Antigüedad podían concebirlo (por lo tanto resultaría carente de método identificar la pregunta «¿poseyó la Antigüedad una perspectiva?» con esta otra «¿poseía la Antigüedad una perspectiva como la nuestra?», pregunta que era formulada en los tiempos de Perrault y Sallier, Lessing y Klotzens). Por variadas que fuesen las teorías antiguas del espacio, ninguna de ellas logró nunca definirlo como un sistema de meras relaciones entre la altura, la anchura y la profundidad,[27] resolviendo (*sub especie* de «un sistema de coordenadas») la diferencia entre «delante» y «detrás», «aquí» y «allí», «cuerpos» y «no cuerpos» en el concepto más alto y más abstracto de la extensión tridimensional, o, como dice Arnold Geulincx, del *corpus generaliter sumptum*. La totalidad del mundo permanece siempre como algo fundamentalmente discontinuo; bien sea cuando Demócrito construye un mundo compuesto de partículas puramente

corpóreas, y luego (sólo para asegurarle al mismo una movilidad) postula el infinito «vacío» como un μὴ ὄν (en cuanto correlato necesario del ὄν); o bien cuando Platón, al mundo de los elementos reductibles a las formas geométricas de los cuerpos contrapone el espacio, que no constituye el ὑποδοκή no sólo como algo informe, sino como enemigo de toda forma; y, finalmente, o bien cuando Aristóteles atribuye al espacio general (τόπος κοινός) mediante una asunción de lo cualitativo en el ámbito de lo cuantitativo, en el fondo totalmente antimatemática, seis dimensiones (arriba y abajo, delante y detrás, derecha e izquierda) mientras supone a los cuerpos singulares suficientemente determinados por las tres dimensiones (altura, longitud, anchura). Por esto concibe este «espacio general» como el último límite de un cuerpo enormemente grande, es decir, de la última esfera celeste, exactamente como el lugar específico de las cosas singulares (τόπος ἴδιος) que para él significa la frontera que separa una cosa de otra.[28] Es posible que esta teoría aristotélica del espacio muestre con singular claridad la incapacidad de la Antigüedad para llevar «las propiedades» del espacio concretamente experimentables, y particularmente la diferencia entre «cuerpos» y «no cuerpos», al denominador común de una *substance étendue:* los cuerpos no se resuelven en un homogéneo e ilimitado sistema de relaciones de dimensión, sino que son contenidos contiguos de un recipiente limitado. Si para Aristóteles no existe ningún *quantum continuum* en el que se resuelva la determinación de las cosas singulares, tampoco existe una ἐνεργείᾳ ἄπειρον que trascienda la existencia de las cosas singulares (ya que en términos modernos la esfera de las estrellas fijas es también una «cosa singular»).[29] Justamente se nos revela en esto, de un modo evidente, que el «espacio estético» y el «espacio teórico» traducen siempre el espacio perecptivo *sub specie* de una única y misma sensibilidad, la cual en el primer caso aparece simbolizada y en el segundo caso sometida a las leyes lógicas.

III

Cuando el trabajo sobre un determinado problema artístico llega a un punto tal que, a partir de premisas aceptadas, parece infructuoso seguir insistiendo en la misma dirección, acostumbran a surgir aquellos grandes retornos al pasado, o mejor aquellos cambios que, a menudo, están relacionados con la asunción del rol conductor por parte de un nuevo sector o de un nuevo género de arte y que crean justamente, a través del abandono de lo ya aceptado, es decir, a través de un retorno a formas de representación aparentemente «más primitivas» la posibilidad de utilizar el material de despojo del viejo edificio para la construcción del nuevo. Precisamente a través de la creación de una distancia, es posible volver a retomar creativamente los problemas anteriormente afrontados. Así Donatello surge no de los epígonos del clasicismo exangüe de Arnolfo, sino de una corriente decisivamente gótica; las vigorosas figuras de Konrad Witzens tuvieron que ser sustituidas por las delicadas creaciones de Wolgemut y de Schongauer para que fueran posibles los cuadros de los apóstoles de Durero; y así, entre la Antigüedad y la Modernidad, se sitúa el Medioevo que constituye el mayor de aquellos «retornos al pasado» y cuya misión en la historia del arte fue reunir en una verdadera unidad lo que antes se había configurado como una multiplicidad (aunque reunido de modo muy sutil) de elementos diversos. Pero el camino hacia esa nueva unidad pasa primero –paradójico sólo en apariencia– por la destrucción de la unidad existente, es decir, por la cristalización y aislamiento de los diversos elementos ligados anteriormente por vínculos mimético-corpóreos y pers-

pectivo-espaciales. Al final de la Antigüedad, y en relación con el aumento de las influencias orientales (cuya aparición naturalmente no es causa, sino síntoma e instrumento de la nueva evolución), empieza a disgregarse el cerrado espacio interior y el paisaje libremente configurado en profundidad; la aparente sucesión de figuras cede el puesto a la superposición y contigüidad; los diversos elementos del cuadro, fuesen figuras, edificaciones o motivos paisajísticos que hasta entonces eran en parte contenidos en parte componentes de un espacio orgánico, se modifican adquiriendo unas formas que, aunque todavía no son enteramente planas, se hallan constantemente referidas a un plano; formas que destacan sobre un fondo oro o neutro y que se disponen una al lado de otra sin consideración alguna hacia la precedente lógica de composición. Esta evolución puede seguirse casi paso a paso en las obras figurativas de los siglos II al VI después de Cristo.[30] Es digna de especial consideración la obra que aquí mostramos, el mosaico de Abraham en San Vital de Rávena (Lámina 4a), porque en ella se puede comprobar tangiblemente la desintegración de la concepción de la perspectiva: no sólo las plantas, sino también los relieves del terreno que en los paisajes de la Odisea están recortados de los bordes del cuadro como un mero «marco de ventana», deben ahora adaptarse a la curva. Es difícil encontrar un ejemplo que evidencie mejor el proceso de cómo el principio del espacio recortado simplemente por el borde del cuadro comienza a ceder de nuevo ante el principio de la superficie por él delimitada, la cual no permite ver a través, sino que quiere ser llenada. Y finalmente también los «escorzos» del arte helenístico-romano, en los que se pierde su originario significado de apertura del espacio, pero que conservan su estructura formal fija y lineal, han experimentado las más curiosas y a menudo extraordinariamente significativas reinterpretaciones. La antigua forma de «mirar a través» comienza a cerrarse. Pero sucede al mismo tiempo que los diversos elementos del cuadro, que han perdido casi total-

mente su nexo dinámico mimético-corpóreo y su nexo espacial-perspectivo, pueden ser unidos de un modo nuevo y en cierta manera más intrínseco: en un contexto inmaterial, pero sin lagunas, en el cual la alternancia rítmica de colores y oro, o la alternancia rítmica de claro-oscuro en cuanto al relieve, crean una unidad, aunque sea sólo colorística o luminística. Una unidad cuya forma particular encuentra, a su vez, en la concepción del espacio propio de la filosofía de la época un análogo teorético: la metafísica de la luz del neoplatonismo pagano y cristiano. «El espacio no es otra cosa que la sutilísima luz», escribe Proclo,[31] con lo cual el mundo, igual que el arte, es definido por primera vez como un *continuum* y queda al mismo tiempo privado de su compacidad y de su racionalidad. El espacio se ha transformado en un fluido homogéneo, y, si se nos permite decir, hornogenizador, pero no mensurable y, por lo tanto, falto de dimensiones.

Así pues, el primer paso hacia el «espacio sistemático» moderno debe, primero, conducir a sustancializar y a hacer mensurable el mundo que nunca estuvo unificado, pero que en cambio sí era luminísticamente fluctuante; una sustancialidad y mensurabilidad, no en el sentido antiguo, sino en el medieval. Ya en el arte bizantino (aun cuando la manifiesta adhesión al ilusionismo antiguo fue reiteradamente frenada y en repetidas ocasiones contenida) se revela el esfuerzo por reducir el espacio a la superficie (porque el mundo del tardío arte paleocristiano no es aún un mundo de superficie, simplemente delimitable por la línea continua, sino que sigue siendo, a pesar de estar referido totalmente a la superficie, un mundo de cuerpos y de espacios) y por acentuar el valor de aquel elemento que, en este nuevo ámbito de la superficie, era el único medio de consolidación y sistematización: la línea. Pero el arte bizantino, que nunca se separó de modo absoluto de la tradición antigua, no llevó esta evolución a una ruptura radical con los principios de la Antigüedad tardía (como inversamente tampoco consiguió nunca alcanzar una ver-

31

dadera *renaissance*). No pudo decidirse a representar el mundo de modo totalmente lineal en vez de pictórico (de aquí su predilección por el mosaico, que permite, por su naturaleza, disimular la estructura inexorablemente bidimensional de la pared desnuda, recubriéndola mediante un material brillante). Las franjas de luz y las zonas de sombra del ilusionismo antiguo y antiguo-tardío se intensificaron con configuraciones lineales, pero el significado originariamente pictórico de estas configuraciones no fue en ningún caso enteramente olvidado de modo que no llegaron nunca a ser meros contornos limitantes. En cuanto al elemento perspectivo, este arte logró que los motivos paisajísticos y arquitectónicos fueran utilizados sobre fondo neutro como meros elementos de quita y pon pero, de todos modos, no cesaron de aparecer como elementos que, si bien no circunscribían el espacio, en cierto modo sí lo aludían –así pues el bizantinismo, y esto es de gran importancia para nosotros, pudo conservar, a pesar de la desorganización que introdujo en el conjunto, diversos elementos constitutivos del antiguo espacio perspectivo y transmitirlos al Renacimiento occidental.[32]

El arte noroccidental europeo (cuyas fronteras durante el Medievo estaban determinadas más por los Apeninos que por los Alpes) ha transformado de forma más radical la tradición antigua-tardía que el bizantinismo europeo sudoriental. Tras la época comparativamente retrospectiva y por lo tanto propedéutica de los *Renaissancen*[33] carolingios y ottonianos, se forma ese estilo que llamamos «románico» el cual, habiéndose apartado de la Antigüedad, cosa que Bizancio nunca llegó a hacer por completo, había llegado ya a mediados del siglo XII a su madurez. Ahora, la línea es sólo línea, es decir, un medio gráfico de expresión *sui generis* cuya función es la de limitación y ornamentación de superficies; y, por su lado, la superficie es sólo superficie, es decir, no es ya una especie de vaga alusión a una espacialidad inmaterial, sino la superficie necesariamente bidimensional de un plano pictórico material. El

modo en que este estilo –que las épocas siguientes desarrollaron muy consecuentemente en el sentido de una mayor sistematización y tectonización– destruye los últimos restos de la concepción de la perspectiva antigua, se nos muestra claramente en un conocido ejemplo, uno entre tantos, de cómo los escorzos del Jordán, en las diversas representaciones del bautismo, se va transformando en una «montaña de agua».[34] Por lo general la pintura bizantina o bizantinizante permite distinguir con precisión la forma de las orillas del río que convergen hacia el fondo y la brillante transparencia del agua. El románico puro (el paso se anuncia ya alrededor del año 1000) transforma siempre con mayor decisión los caracteres pictóricos de las olas de agua en montañas, plásticamente compactas, y la convergencia aparente referida al espacio en una forma plana «ornamental»: el escorzo horizontal del río, que permitía al cuerpo de Cristo transparentarse en él, se convierte en un bastidor que se eleva perpendicularmente tras el cual el cuerpo de Cristo desaparece (a veces incluso se convierte en una mandorla que en cierto modo lo circunscribe); la plana orilla sobre la que el Bautista se asentaba se transforma en una serie de gradas por las que éste se ve obligado a encaramarse.

Debido a esta transformación radical, parece ser que, de una vez por todas, se renuncia a cualquier ilusión espacial; y, además, supone justamente la condición que determinará el surgimiento de una concepción espacial verdaderamente moderna. Cuando la pintura románica reduce de un mismo modo y con igual decisión los cuerpos y el espacio a la superficie, está consolidando y confirmando realmente por primera vez, la homogeneidad entre éste y aquéllos, con el cual transforma su elástica unidad óptica en una unidad sólida y sustancial: a partir de aquí los cuerpos y el espacio permanecerán unidos indisolublemente y cuando, posteriormente, el cuerpo vuelve a liberarse de los vínculos de la superficie, no puede crecer sin que el espacio crezca simultáneamente en igual proporción. Este proceso se

consuma del modo más cabal (y con consecuencias duraderas) en la escultura de la alta Edad Media. También ésta experimenta el mismo proceso de revisión y consolidación que la pintura; se desprende igualmente de todos los restos del antiguo ilusionismo y muestra la superficie pictóricamente móvil debido a la luz y la sombra transformada en una superficie unida estereométricamente por articulados contornos lineales; también ésta crea entre las figuras y su contorno espacial, es decir, su superficie de fondo, una indisoluble unidad, sólo que esta unidad no impide el desarrollo tridimensional de la forma. Ahora, una figura en relieve no es ya un cuerpo colocado meramente ante una pared o un nicho, sino que la figura y el fondo del relieve son fenómenos de una misma y única sustancia y, por primera vez en Europa, surge de ello una escultura arquitectónica que, a diferencia de las metopas o de las cariátides antiguas, no se inserta en o al edificio, sino que constituye una expresión inmediata de la masa constructiva misma. La estatua del pórtico románico está conformada plásticamente como una columna revestida; la figura roniánica en relieve es la misma pared conformada. Así, el estilo de la superficie pura, elaborado ya en la pintura, encuentra su equivalente escultórico en un estilo de la masa pura. Es decir, las obras poseen nueva tridimensionalidad y sustancialidad, pero, en oposición a las de la Antigüedad, no la tridimensionalidad y sustancialidad de los «cuerpos» cuya conexión (permitiéndosenos repetir nuestras propias palabras) estaba garantizada en la impresión artística por una composición de partes distinguibles entre sí de determinadas dimensiones, forma y función *(organon)* individuales, sino la tridimensionalidad y sustancialidad de una sustancia homogénea cuya impresión artística está garantizada por la composición de partes indistinguibles, a saber, infinitamente pequeñas, de igual dimensión, forma y función («partícula»). Cuando el arte del alto gótico –el mismo alto gótico que con Vitellio, Peckham y Rogelio Bacon hace renacer la óptica antigua y que con Tomás de Aqui-

no (aunque con significativos cambios)[35] hace renacer la teoría aristotélica del espacio–, diferencia de nuevo esta «masa» en imágenes casi corpóreas, destacando la estatua de la pared como una forma desarrollada autónomamente y liberando a las figuras en relieve como algo casi autónomo respecto al fondo, entonces, en cierto sentido, representa este renacimiento de la sensibilidad por lo corpóreo, un retorno a la Antigüedad (retorno que, en muchos casos, venía acompañado por una exigencia total de modernidad y profundidad en cuanto a la acepción artística de la misma). Pero este acontecimiento no fue sólo una vuelta a lo antiguo, sino también la apertura a lo «moderno». Mientras los elementos arquitectónicos de las catedrales góticas (convertidos nuevamente en cuerpos al igual que sus estatuas y sus figuras en relieve convertidas de nuevo en «escultura») seguían todavía constituyendo las unidades particulares de aquel todo homogéneo cuya unidad e indivisibilidad habían sido definitivamente establecidas por el románico, se lleva a cabo simultáneamente –diríamos casi automáticamente– la emancipación de los cuerpos plásticos y la emancipación de la esfera espacial –que los circunda. Y es extremadamente simbólico el que la estatua del alto gótico no pueda existir sin el baldaquino que no sólo la relaciona con la masa total del edificio, sino que también la delimita y le asigna una parte determinada del espacio libre; el hecho de que el relieve posea como cobertura un arco de profundas sombras cumple la función de asegurar a las figuras, plásticamente ya emancipadas, una determinada zona espacial y transforma su campo de acción en un escenario (Lámina 10a). Ahora bien, así como la construcción de las iglesias del alto gótico es decididamente una construcción espacial, pero compuesta todavía por una serie de diversas bóvedas separadas que sólo confluirán unas en otras en el gótico tardío, así mismo este escenario sigue estando delimitado. Pero dentro de su delimitación es ya parte de un mundo que, aunque en principio esté constituido por células espaciales limitadas y únicamente adicionables, se

muestra por su misma naturaleza capacitado ya para una extensión ilimitada y en su ámbito los cuerpos y el espacio vacío empiezan a ser considerados como formas expresivas igualmente valiosas de una unidad homogénea y no escindible. Asimismo la teoría aristotélica del espacio, retomada con entusiasmo por la filosofía escolástica, experimentó una reinterpretación fundamental porque se postuló, más allá de la finitud del cosmos empírico, la infinitud de la existencia y la acción divinas. Esta infinitud –a diferencia de la nueva concepción que empieza a imponerse hacia el año 1350– no se entiende aún como realizada en la naturaleza, pero sí significa ya, a diferencia de la concepción genuinamente aristotélica, una verdadera ἐνεργείᾳ ἄπειρον, la cual, por ahora, permanece reducida a la esfera sobrenatural, pero, en principio, podría también manifestarse en la natural.[36]

Y, desde ahora, se puede ya casi predecir en donde se está fraguando la perspectiva «moderna»: allí donde la sensibilidad espacial del gótico septentrional, reforzada por la arquitectura y sobre todo por la escultura,[37] se adueña de las formas arquitectónicas y paisajísticas, que en la pintura bizantina se conservaban como fragmentos, y las funde en una nueva unidad. En efecto, los que fundaron la concepción del espacio moderno perspectivo son los dos grandes maestros en cuyo estilo se lleva a cabo la síntesis entre el arte gótico y el arte bizantino: Giotto y Duccio. En sus obras aparecen, por primera vez, interiores cerrados que en último extremo sólo podemos comprender como proyecciones pictóricas de aquella «caja espacial» similares a la proyección elaborada plásticamente por el gótico del Norte, pero compuesta por aquellos elementos existentes ya en el arte bizantino. Pues estos elementos, aunque impugnados muchas veces por la crítica,[38] de hecho estaban presentes en las realizaciones a la *maniera greca*. Un mosaico del baptisterio de Florencia (Lámina 11a) nos muestra, en una moldura de falsas ménsulas, la construcción del eje de fuga que tan bien conocemos y exhibe ya en perspectiva

el techo de casetones del interior, si bien el suelo y las paredes quedan todavía indicados con poca claridad.[39] Lo contrario sucede con un mosaico de Monreale (Lámina 10b) en el que las paredes laterales están representadas en escorzo, mientras el suelo y esta vez incluso el techo no están tratados de modo que, intepretado realistamente, la cena parece transcurrir en un patio abierto. En otra representación del mismo ciclo de mosaicos (Lámina 11b) el suelo se nos muestra como un escorzo de azulejos cuyas líneas de profundidad, aunque orientadas hacia dos centros diferentes, convergen bastante «correctamente», sólo que tampoco este escorzo de azulejos guarda relación alguna con los otros elementos de la arquitectura y es significativo que cesa casi precisamente allí donde empieza la composición de las figuras,[40] de modo que la mayoría de los objetos representados parecen estar más por encima del suelo que apoyados sobre él. Así pues, la espacialidad del maduro arte del Trecento, que vale igual para el paisaje, como *mutatis mutandis* para el espacio interior, puede reconstruirse en base a sus diversos elementos, pero, para encerrar en una unidad estos *disiecta membra,* se necesitaría del sentido gótico del espacio.

Con la obra de Giotto y de Duccio comienza la superación de los principios medievales de representación. La representación de un espacio interno cerrado, concebido como un cuerpo vacío, significa, más que el simple consolidarse de los objetos, una revolución en la valoración formal de la superficie pictórica: ésta ya no es la pared o la tabla sobre la que se representan las formas de las cosas singulares o las figuras, sino que es de nuevo, a pesar de estar limitado por todos sus lados, el plano a través del cual nos parece estar viendo un espacio transparente. Ya podemos, en el más expresivo sentido de la palabra, denominarlo «plano figurativo». La «visión a través», cerrada desde la Antigüedad, comienza de nuevo a abrirse y barruntamos la posibilidad de que lo pintado vuelva de nuevo a ser una «porción» de un espacio sin límite, más sólido y unitaria-

mente organizado que el de la Antigüedad. Hoy es realmente imposible imaginar la enorme cantidad de trabajo que fue necesario para alcanzar esta meta. De hecho, la espacialidad de Duccio (Lámina 12), además de ser puramente una espacialidad cerrada, limitada delante por la «superficie pictórica», detrás por las paredes del fondo de la habitación y a los lados por las paredes ortogonales, es también una espacialidad contradictoria debido a que las cosas, por ejemplo en la lámina que representa la Última Cena, no parecen realmente estar en, sino ante la caja espacial, y debido a que las líneas de profundidad de las construcciones asimétricas (esto es, los de las edificaciones y el mobiliario dispuesto en ángulo) corren todavía aproximadamente paralelas, mientras que en las construcciones simétricas (allí donde el eje central del cuadro coincide con el eje central de los objetos representados) están orientadas hacia un punto de fuga, o en el ámbito de los planos verticales por lo menos hacia un horizonte.[41] Pero incluso en el ámbito de una tal construcción simétrica, allí donde el techo está dividido en diferentes porciones, existe una diferencia entre la parte central y las zonas adyacentes porque todas las líneas de profundidad de la primera convergen en una zona de fuga común, mientras que en las demás divergen más o menos.[42] Por lo tanto, en el primer caso sólo se ha alcanzado la unificación perspectiva de todo el espacio. La siguiente generación de artistas, al menos en la medida en que se interesó por el problema de la perspectiva, introdujo una sorprendente escisión. Parece sentirse una viva exigencia de determinada clarificación y sistematización de la «perspectiva» del Duccio, pero ésta se logra por caminos diferentes: una parte de los pintores –en cierto modo conservadores– esquematiza el procedimiento del eje de fuga, que Duccio de alguna manera había superado ya,[43] y lo toma de nuevo en la forma de una mera construcción de paralelas; entre ellos se cuentan, por ejemplo, Ugolino Da Siena, Lorenzo di Bicci, o el desconocido maestro de un cuadro estrasburgués, que mediante una construcción

acrobática,[44] intenta eludir el espinoso problema de la parte central del cuadro. Por el contrario, otros artistas, en cierto modo los progresistas, perfeccionan y sistematizan el mismo procedimiento que el Duccio sólo había aplicado a la parte central del techo, el cual es utilizado ahora por ellos también para la representación del suelo. Son, por encima de todo, los hermanos Lorenzetti quienes dieron este importantísimo paso. La importancia de un cuadro como *La Anunciación* (1344) de Ambrogio Lorenzetti (Lámina 13) reside, por un lado, en el hecho de que todas las ortogonales visibles del plano de base están por primera vez orientadas sin duda alguna, y con plena conciencia matemática, hacia un punto (porque el descubrimiento del punto de fuga como «imagen del punto infinitamente lejano de todas las líneas de profundidad» es al mismo tiempo el símbolo concreto del descubrimiento del infinito mismo); y, por otro lado, en la importancia totalmente nueva que a este plano, de base en cuanto a tal se le atribuye. Éste no es ya la superficie de base de una caja espacial cerrada a derecha e izquierda que acaba en los bordes laterales del cuadro, sino una franja de espacio que, aunque todavía limitada detrás por el viejo fondo dorado y delante por la superficie del cuadro, puede sin embargo ser pensada, en cuanto a los lados, tan ilimitada como se desee. Y lo que aún es más importante: la superficie de base sirve desde ahora para apreciar más claramente tanto las medidas como las distancias de los diferentes cuerpos que sobre ella se ordenan. El ajedrezado de baldosas –motivo que hemos visto empleado en los mosaicos bizantinos de Monreale, aunque allí no era en modo alguno utilizado en este nuevo sentido– se desliza ahora efectivamente bajo las figuras y se convierte por ello en índice de los valores espaciales tanto para los cuerpos como para los intervalos. Podemos expresar métricamente tanto éstos como aquéllos –y por ello también la identidad de cada desplazamiento– mediante el número de baldosas del suelo, y no es exageración afirmar que la utilización del pavimento de baldosas en este sentido (mo-

tivo figurativo repetido y manejado de ahora en adelante con un fanatismo totalmente comprensible) establece en cierto modo el primer ejemplo de un sistema de coordenadas e ilustra el moderno «espacio sistemático» en un ámbito concretamente artístico antes que el abstracto pensamiento matemático la postulase. Efectivamente, la geometría proyectiva del siglo XVII tenía que surgir a partir de las investigaciones perspectivistas: también ella, como tantas otras disciplinas parciales de la moderna «ciencia», es en el fondo un resultado de los estudios de los artistas. Incluso este cuadro deja sin contestar la pregunta de si el que toda la superficie del suelo estaba orientada hacia un punto de fuga fue el resultado de una intención consciente, puesto que aquí, al igual que en otros cuadros,[45] las dos figuras están situadas a ambos lados del cuadro y por ello ocultan las zonas laterales, no pudiéndose apreciar si también aquellas líneas de profundidad, que comienzan exteriormente al margen del cuadro y que deberían pasar a izquierda y derecha de las figuras, hubiesen convergido en un punto. Nos inclinamos a dudar de que esto ocurriera,[46] ya que otra obra del mismo artista, donde la visión de las zonas laterales del espacio queda libre (Lámina 14a), permite reconocer claramente que las ortogonales laterales divergen del punto de fuga común a las centrales; así pues, la estrecha unificación se limita todavía a un plano parcial, aunque justamente este cuadro, por su acentuada profundidad, parezca preparar más decididamente la futura evolución. Esta discrepancia entre las ortogonales centrales y laterales puede ser establecida en numerosos ejemplos hasta bien entrado el siglo XV.[47] Por un lado manifiesta que el concepto de infinito está todavía en formación y por otro (y aquí radica su importancia para la historia del arte) que la construcción gráfica del espacio, concebida como unidad juntamente con sus elementos y preocupada por hacer sensible esta unidad, se efectuaba después de la composición de las figuras. Aún no se había llegado a lo que Pomponio Gauricus, 160 años más tarde, expresó en la siguiente frase: «El

lugar existe antes que los cuerpos que en él se encuentran y por esto es necesario establecerlo gráficamente antes que ellos».[48]

La conquista de este punto de vista nuevo y definitivamente «moderno» parece haber sido llevada a cabo en el norte y en el sur, siguiendo caminos, totalmente diferentes. El norte conoce ya, antes de la mitad del siglo XIV, el procedimiento del eje de fuga y en el último tercio del siglo el del punto de fuga, y es Francia la que en este aspecto se adelanta a todos los demás países. El maestro Bertram, por ejemplo, influido por el arte bohemio, construye un suelo de baldosas por el procedimiento del eje de fuga, intentando ocultar la crítica parte central mediante un pie que parece posarse allí casualmente o mediante un gracioso pliegue de la vestidura (Lámina 15a);[49] por el contrario el maestro Francke, cuyo arte es posible derivar inmediatamente de Francia, construía, como Broederlam, y otros maestros franceses y franco-flamencos, mediante el sistema de punto de fuga de los Lorenzetti. Pero, en cuanto a las ortogonales laterales (particularmente evidentes en el lado derecho del martirio de Santo Tomás) es tan inseguro como la mayor parte de sus contemporáneos y predecesores. En principio, da la impresión de que los artistas se resisten a inclinar de forma tan acentuada las líneas de profundidad laterales como haría falta para hacerlas converger en el mismo punto que las centrales.[50] Tan sólo en el nivel estilístico de Eyck (Láminas 17a, 17b, 18a, 18b; Figura 6) parece realizarse conscientemente la orientación unitaria total de los diversos planos –incluso de los verticales–;[51] y así mismo, en este nivel estilístico (un hecho absolutamente personal del gran Jan) se arriesga a la audaz innovación de liberar el espacio tridimensional de los vínculos que lo ligaban a la superficie del cuadro. Hasta este momento, incluso en la miniatura reproducida en la lámina 17a, que debe ser considerada como una de las primeras obras de Jan van Eyck, la espacialidad era representada de tal modo que, aun cuando hacia los lados y con frecuencia también hacia el fon-

do podía ser continuada a voluntad, por delante estaba siempre limitada por la superficie del cuadro. En la *Madonna de la Iglesia* de Jan van Eyck, el espacio no comienza en el límite del cuadro, sino que la superficie del mísmo se encuentra colocada en medio del espacio de modo que éste parece avanzar hacia adelante y, dada la brevedad de la distancia, parece incluir en él al espectador situado ante el cuadro. Este se ha convertido en «una parcela de la realidad en la medida y en el sentido en que el espacio imaginado se extiende desde ahora en todas las direccio-

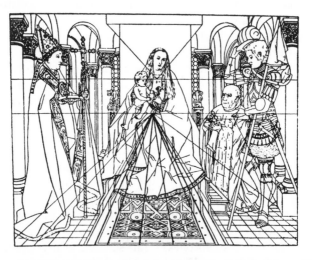

FIGURA 6. – Esquema perspectivo de la *Madonna v. d. Paele* de Jan v. Eyck (Brujas, Hospital de San Juan, 1436). Según el diagrama de G. J. Kern.

nes, más allá de la representada, y precisamente la finitud del cuadro pone de manifiesto la infinitud y continuidad del espacio (Lámina 17b)».[52] Desde un punto de vista puramente matemático, la perspectiva de los cuadros de van Eyck es todavía «incorrecta», pues las ortogonales que sí convergen en un único punto de fuga dentro del plano no convergen en un único punto de fuga dentro del espacio (Figura 6). Esto parece haberlo conseguido antes

Dirk Bouts (Figura 7) o anteriormente Petrus Christus,[53] pero en el Norte estas conquistas no fueron ni duraderas ni universalmente valoradas puesto que en los mismos Países Bajos existían grandes artistas, como por ejemplo Roger von der Weyden, que se interesaban muy poco por estos problemas del espacio y cuyos cuadros se alejan de la unidad del punto de fuga;[54] y en Alemania, prescindiendo de las obras del medio-italiano Pacher, no existe ni un solo cuadro construido correctamente en todo el siglo XV hasta que, nominalmente, gracias a Alberto Durero, se adoptó la teoría de los italianos fundamentada en la exactitud matemática.[55]

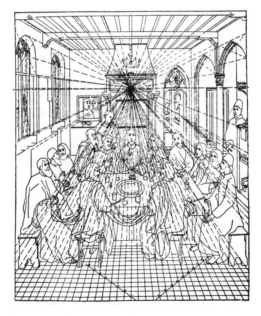

FIGURA 7. – Esquema perspectivo de la *Última Cena* de Dirk Bouts (Lovaina, Iglesia de San Pedro, 1464-67). Según G. Döhlemann.

Mientras el norte –siguiendo los métodos del Trecento italiano– parece ser que logró una construcción «correcta»

por caminos totalmente empíricos, la praxis italiana se ayudó de un modo significativo de la teoría matemática: los cuadros del Trecento, digamos a lo Lorenzetti, eran cada vez más erróneos hasta que alrededor del año 1420 se inventó –puede decirse– la «construcción legítima».[56] No sabemos –aunque parezca probable– si Brunelleschi fue el primero en elaborar un plano perspectivo matemáticamente exacto y si de hecho este procedimiento realmente consiste en la construcción en planta y alzado (Figura 1) que aparece por primera vez descrito dos generaciones más tarde en la *Prospectiva pingendi* de Piero della Francesca;[57] pero en cualquier caso el fresco de la Trinidad de Masaccio está ya construido exacta y unitariamente[58] y pocos años más tarde encontramos claramente descrito el procedimiento que anteriormente había sido utilizado con preferencia, procedimiento que, aunque basado en un principio totalmente nuevo, se presenta como el perfeccionamiento directo del utilizado en el Trecento. Ya los Lorenzetti habían observado la convergencia rigurosamente matemática de las ortogonales, pero todavía les faltaba un método para medir con igual precisión los intervalos en profundidad de las llamadas «transversales» (particularmente la posición de aquella transversal que, delimitando el «cuadrado de base», comienza en los bordes delanteros del cuadro). Si podemos dar crédito a Alberti, en su época todavía reinaba la errónea costumbre de disminuir mecánicamente cada franja del suelo en un tercio respecto a la precedente.[59] En este momento interviene Alberti con su definición que será fundamental para todas las épocas sucesivas: «El cuadro es una intersección plana de la pirámide visual». Y, puesto que las líneas de fuga de la imagen definitiva son ya conocidas, sólo necesita construir el alzado lateral de la pirámide visual para determinar sin más, sobre la perpendicular de intersección, los buscados intervalos de profundidad y transportarlos así, sin esfuerzo, al sistema disponible de las ortogonales orientadas hacia el punto de fuga (Figura 8).[60]

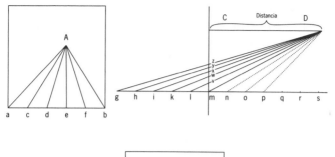

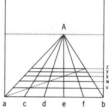

FIGURA 8. – Construcción perspectiva del «cuadrado de base» dividido en cuadrículas según L. B. Alberti, Arriba, a la izquierda: dibujo preparatorio realizado en la superficie misma del cuadro e idéntico a la construcción de los Lorenzetti (ortogonales del escorzo del cuadrado de base). Arriba, a la derecha: esbozo auxiliar, llevado a cabo en un folio aparte (alzado de la pirámide visual, que da los intervalos de las transversales v, w, x, y, z).

Abajo: dibujo definitivo (transposición de los valores de profundidad obtenidos en el esbozo auxiliar al dibujo preparatorio; la diagonal sirve sólo para controlar el resultado).

Es posible que este procedimiento de Alberti (más cómodo y manejable) derive del procedimiento completo de planta y alzado. Pues la idea de reformar la práctica usual del Trecento, mediante la introducción del alzado de la pirámide visual, sólo era concebible en aquel entonces si se conocía la construcción sistemática de toda la pirámide visual. No encontramos ningún motivo para negar a Brunelleschi el descubrimiento de esta construcción verdaderamente arquitectónica; por el contrario, también podemos muy bien conceder a Alberti, pintor diletante, el mérito de

45

haber conciliado el método lógico-abstracto con el uso tradicional y con ello haber facilitado su utilización práctica. Naturalmente, ambos procedimientos concuerdan en que, fundados de igual manera en el principio de *intercisione della piramide visiva,* permiten la construcción de espacios cerrados, el desarrollo de una escenografía paisajística libre y finalmente una «correcta» medida y distribución de los diversos objetos que en ellos se disponen.[61] El Renacimiento había conseguido racionalizar totalmente en el plano matemático la imagen del espacio que con anterioridad había sido unificada estéticamente mediante –como ya hemos visto– una progresiva abstracción de su estructura psicofisiológica y mediante la refutación de la autoridad de los antiguos. Conseguía así lo que hasta entonces no había sido posible, esto es: una construcción espacial unitaria y no contradictoria, de extensión infinita[62] (en el ámbito de «la dirección de la mirada»), en la cual los cuerpos y los intervalos constituidos por el espacio vacío se hallasen unidos según determinadas leyes al *corpus generaliter sumptum.* Existía una ley matemáticamente fundada y universal que determinaba «cuánto debía distar una cosa de otra y en qué relación debían éstas encontrarse para que la comprensión de la representación no fuese obstaculizada por el excesivo apiñamiento ni por la excesiva escasez de figuras».[63] Así, la gran evolución que supone el pasar de un espacio de agregados a un espacio sistemático llega a una conclusión provisional y, a su vez, esta conquista de la perspectiva no es más que una expresión concreta de lo que contemporáneamente los teóricos del conocimiento y los filósofos de la naturaleza habían descubierto. En los mismos años en que la espacialidad del Giotto y del Duccio, análoga a la concepción en transición de la alta escolástica, estaba siendo superada mediante la gradual elaboración de la verdadera perspectiva central con su espacio ilimitadamente extenso y organizado en torno a un punto de vista elegido a voluntad, el pensamiento abstracto llevaba a cabo de un modo abierto la ruptura, anteriormente velada, con la vi-

sión aristotélica del mundo, renunciando a la concepción de un cosmos construido en torno al centro de la tierra, es decir, en torno a un centro absoluto y rigurosamente circunscrito por la última esfera celeste, desarrollando así el concepto de una infinitud, no sólo prefigurada en Dios, sino realizada de hecho en la realidad empírica (en cierto modo el concepto de una «ἐνεργείᾳ ἄπειρον» dentro de la naturaleza): «*Entre ces deux propositions: l'infiniment grand en puissance n'est pas contradictoire –l'infiniment grand peut être réalisé en acte, les logiciens du XIV siècle, les Guillaume Ockam, Walther Burley, les Albert de Saxe, les Jean Buridan, avaient élevé une barriére qu'ils croyaient solide et infranchissable. Cette barrière, nous allons la voir s'éfondrer; non pas, cependant, qu'elle s'abatte tout d'un coup; sourdement ruinée et minée, elle croûle peu a peu, tandis que le temps s'écoule de l'année 1350 a l'année 1500*».[64]
La infinitud en acto, que Aristóteles no hubiera podido concebir y que la alta escolástica sólo podía hacer bajo la forma de la omnipotencia divina como un ὑπερουράνιος τόπος, adopta ahora la forma de *natura naturata:* se abandonan los supuestos teológicos de una concepción del Universo y el espacio, cuya prioridad sobre las cosas singulares ya había afirmado intuitivamente Gaurico, se convierte ahora en *quantitas continua, physica triplici dimensione constans, natura ante omnia corpora et citra omnia corpora consistens, indifferente omnia recitipiens.* No es de sorprender que un hombre como Giordano Bruno dotara de una sublumidad casi religiosa este mundo de la espacialidad infinita emanado en cierto modo de la omnipotencia divina, y además completamente mensurable, y le atribuyera «junto a la extensión infinita del κενόν democriteo la infinita dinamicidad del alma neoplatónica del mundo»;[64a] a pesar de esta matización mística, esta concepción del espacio es ya la misma que aparecerá posteriormente racionalizada en el cartesianismo y formalizada en la teoría kantiana.

Hoy puede parecemos extraño oír a un genio como Leonardo definir la perspectiva como «timón y rienda» de la pintura e imaginar a un pintor tan fantasioso como Paolo

Ucello contestando a los requerimientos de su mujer para que fuera por fin a acostarse con el giro estereotipado de: «¡Qué dulce es la perspectiva!».[65] Intentemos imaginarnos lo que aquel descubrimiento suponía en aquella época. No sólo el arte se elevaba a «ciencia» (para el Renacimiento se trataba de una elevación): la impresión visual subjetiva había sido racionalizada hasta tal punto que podía servir de fundamento para la construcción de un mundo empírico sólidamente fundado y, en un sentido totalmente moderno, «infinito» (se podría comparar la función de la perspectiva renacentista a la del criticismo y la función de la perspectiva helénico-romana a la del escepticismo). Se había logrado la transición de un espacio psicofisiológico a un espacio matemático, con otras palabras: la objetivación del subjetivismo.

IV

Con esta fórmula se indica el hecho de que, cuando la perspectiva dejó de ser un problema técnico-matemático, tuvo que derivar en mayor medida a un problema artístico. La perspectiva es por naturaleza un arma de dos filos; por un lado ofrece a los cuerpos el lugar para desplegarse plásticamente y moverse mímicamente, pero por otro ofrece a la luz la posibilidad de extenderse en el espacio y diluir los cuerpos pictóricamente; procura una distancia entre los hombres y las cosas («lo primero es el ojo que ve; lo segundo el objeto visto; lo tercero la distancia intermedia» dice Durero corroborando a Piero della Francesca[66]), pero suprime de nuevo esta distancia en cuanto absorbe en cierto modo en el ojo del hombre el mundo de las cosas existentes con autonomía frente a él; por un lado reduce los fenómenos artísticos a reglas matemáticas sólidas y exactas, pero por otro las hace dependientes del hombre, del individuo, en la medida en que las reglas se fundamentan en las condiciones psicofisiológicas de la impresión visual y en la medida en que su modo de actuar está determinado por la posición de un «punto de vista» subjetivo elegido a voluntad. Así, la historia de la perspectiva puede, con igual derecho, ser concebida como un triunfo del distanciante y objetivante sentido de la realidad, o como un triunfo de la voluntad de poder humana por anular las distancias; o bien como la consolidación y sistematización del mundo externo; o, finalmente, como la expansión de la esfera del yo: Por eso la reflexión artística tuvo siempre que replantearse en qué sentido debía utilizar este método ambivalente. Tenía que preguntarse, y se preguntó, si la

construcción perspectiva del cuadro debía regirse por la posición efectiva del observador (como ocurre de modo singular en la pintura «ilusionística» de los techos que dispone el plano de la imagen horizontalmente y extrae todas las consecuencias a partir de este giro de 90° que imprime al mundo) o si, por el contrario, es el observador quien debía colocarse idealmente en la posición correspondiente a la estructura perspectiva del cuadro[67] y, en este último caso, debía preguntarse por el lugar más idóneo en el campo de la imagen para disponer el punto de vista;[68] desde cuán cerca o cuán lejos debía ser medida la distancia;[69] y si era lícito, y en qué medida, una visión diagonal de todo el espacio. En todas estas preguntas, para utilizar un término moderno, existe una «reivindicación» del objeto frente a la ambición del sujeto; porque el objeto (justamente como algo «objetivo») quiere permanecer distanciado del observador, quiere, sin ser obstaculizado, dar validez a sus propias leyes formales, por ejemplo la de la simetría o la frontalidad, y no quiere ser referido a un punto excéntrico ni a un sistema de coordenadas corno ocurre con la visión diagonal cuyos ejes no se presentan con evidencia objetiva sino que están dados por la representación del observador. Está claro que aquí sólo puede tomarse una decisión a partir de las grandes antítesis que solemos designar como norma y arbitrio, individualismo y colectivismo, racionalidad e irracionalidad, y que los modernos problemas perspectivos deben inducir a épocas, naciones e individuos a una toma de postura clara y decisiva frente a ellos. Por lo tanto, es completamente lógico que el Renacimiento tuviera un sentido de la perspectiva totalmente diferente al del Barroco, Italia totalmente diferente al del norte. Allí (hablando en términos generales) se consideró como lo esencial el aspecto objetivo, aquí el subjetivo. Así, incluso un maestro tan influido por la pintura flamenca como Antonello da Messina construye el cuarto de estudio de San Jerónimo desde una notable distancia (tanta que, como la mayoría de los interiores italianos, es fundamentalmente

una construcción exterior con la superficie anterior al descubierto), hace comenzar el espacio en o tras la superficie del cuadro y coloca el punto de vista casi en el centro (Lámina 19b). Por el contrario, Durero nos muestra, y en modo alguno es el primero, un verdadero «interior», en el que nos creemos inmersos porque el suelo parece extenderse hasta debajo de nuestros pies y la distancia expresada en medidas reales no supera el metro y medio; la posición, totalmente excéntrica del punto de vista, refuerza la impresión de una representación determinada, no por las leyes objetivas de la arquitectura, sino mediante el punto de vista subjetivo del espectador; una representación que posee gran parte de su efecto de «intimidad» gracias a esta disposición perspectiva (Lámina 19a).[70] Mientras en Italia el advenimiento de la construcción perspectiva actuó contrariamente a la visión diagonal (frecuente aún en el Trecento, aunque sólo afectara a los elementos constructivos del espacio y no al espacio mismo), un hombre como Altdorfer la utilizó en su *Nacimiento de María* de Munich para crear un espacio «oblicuo absoluto» (Lámina 22b). Es decir, un espacio en que ya no existen ortogonales ni frontales y cuyo movimiento giratorio, a mayor abundamiento, está acentuado ópticamente por los círculos de entusiasmados ángeles, anticipando así un principio de representación que sólo los grandes holandeses del XVII, Rembrandt, Jan Steen y especialmente los pintores arquitectónicos de Delft, sobre todo De Witte, desarrollaron plenamente. No es casual que precisamente estos mismos holandeses intentaran llevar hasta sus últimas consecuencias el problema del «espacio cercano», mientras los italianos en sus frescos de techo se reservaban la creación del «espacio a lo alto». «Espacio alto», «espacio cercano», «espacio oblicuo»; en estas tres formas de representación se expresa la concepción de que la espacialidad en la representación artística obtiene del sujeto todas las determinaciones que la especifican e incluso indican, por paradójico que parezca, el momento en que (filosóficamente con Descartes y con Desargues en el

51

plano teórico-perspectivo) el espacio, como concepción del mundo, se purifica por fin de todas las contaminaciones subjetivas. El arte desde el momento en que se arroga el derecho de determinar lo que debe ser «arriba» y «abajo», «delante» y «detrás», «derecha» e «izquierda», concede fundamentalmente al sujeto sólo aquello que en principio le correspondía y que la Antigüedad sólo *per nefas* (aunque fuera una necesidad impuesta por la historia del espíritu) había atribuido al espacio como propiedad objetiva. La arbitrariedad en la orientación y en la distancia del espacio figurativo moderno señala y confirma la indiferencia hacia la orientación y distancias del espacio especulativo moderno y corresponde perfectamente no sólo temporal, sino también efectivamente, a aquel grado en la evolución de la doctrina teórica de la perspectiva en que ésta, en manos de Desargues, se transforma en una geometría proyectiva general en la medida en que, sustituido por primera vez el unilateral «cono visual» euclidiano por el plurilateral «haz de rayos geométricos», abstrae completamente la dirección de la mirada, y por ello abarca todas las direcciones del espacio por igual.[70a] Por otro lado, es claramente apreciable cómo la conquista de este espacio sistemático no sólo infinito y «homogéneo», sino también «isótropo» (a pesar de toda la modernidad aparente de la pintura helénico-romana tardía), presupone en gran medida la evolución medieval. Pues, en principio, el «estilo de masa» medieval había creado aquella homogeneidad del substrato figurativo sin la cual no sólo la infinitud, sino también la indiferencia de orientación del espacio, hubiesen sido inconcebibles.[71]

Finalmente, es pues evidente que la concepción perspectiva del espacio (no sólo la construcción perspectiva) pudo ser impugnada desde dos ángulos diferentes: Platón la condenaba ya en sus tímidos inicios por deformar la «verdadera medida» de las cosas y por colocar, en lugar de la realidad y del νόμος la arbitrariedad y la apariencia subjetiva;[72] por el contrario, las teorías artísticas más modernas le reprochan ser el instrumento de un racionalismo limita-

do y limitante.[73] El antiguo Oriente, la Antigüedad Clásica, el Medievo y cualquier otro arte arcaizante, como por ejemplo el de Botticelli,[74] la han refutado en mayor o menor medida porque en el mundo, extra o suprasubjetivo, parece introducir un momento individual y contingente; el expresionismo (que recientemente ha experimentado un nuevo resurgimiento) por el contrario la evita por confirmar y garantizar el resto de objetividad que el impresionismo habría tenido que despojar en la voluntad figurativa individual. Esto es, el espacio tridimensional de la realidad como tal. Pero esta polaridad es, en el fondo, el doble aspecto de una única y misma cosa y cada objeción apunta fundamentalmente a un único y mismo punto:[75] la concepción perspectiva, bien sea valorada e interpretada en el sentido de la racionalidad y el objetivismo, bien en el sentido de la contingencia y el subjetivismo, se funda en la voluntad de crear el espacio figurativo (a pesar de la continua abstracción de lo psicofisiológicamente «dado») a partir de los elementos y según el esquema del espacio visual empírico. La perspectiva matematiza este espacio visual, pero es precisamente este espacio visual aquello que ella matematiza. La perspectiva es un orden pero un orden de apariencias visuales. En último extremo, reprocharle el abandono del «verdadero ser» de las cosas en favor de la apariencia visual de las mismas, o reprocharle el que se fije en una libre y espiritual representación de la forma en vez de hacerlo en la apariencia de las cosas vistas no es más que una cuestión de matiz. Mediante esta peculiar transposición de la objetividad artística en el campo de lo fenoménico, la concepción perspectiva impide el acceso del arte religioso al reino de lo mágico, en el que la obra de arte misma produce el milagro, y al reino de lo simbólico-dogmático en el que ella predica y testifica el milagro, le impide, como algo absolutamente nuevo, el acceso al reino de lo visionario en donde el milagro se convierte en una vivencia inmediata del observador y en el que los sucesos sobrenaturales irrumpen en su propio espacio visual

aparentemente natural y, justamente por eso, les permite «penetrar» en su esencia realmente sobrenatural. Asimismo, le cierra el reino de lo psicológico en su más alta expresión, en el que el milagro acontece sólo en el alma del hombre representado en la obra de arte; no sólo las grandes fantasmagorías del Barroco (en último extremo anunciadas ya en la Sixtina de Rafael, en el Apocalipsis de Durero y en el altar de Isenheim de Grünewald, o, si se quiere, en el *Juan en Patmos*, fresco en Santa Croce, del Giotto), sino tampoco los cuadros tardíos de Rembrandt hubiesen sido posibles sin la concepción perspectiva del espacio, la cual, transformando la οὐσία en φαινόμενον, parece reducir, lo divino a un mero contenido de la conciencia humana, pero, a su vez, la conciencia humana a receptáculo de lo divino. Por lo tanto no es casual que, durante el curso de la evolución artística, esta concepción perspectiva del espacio se haya impuesto en dos ocasiones: una vez, como signo de un final al sucumbir la antigua teocracia; otra, como signo de un principio al surgir la moderna antropocracia.

.

Ilustraciones

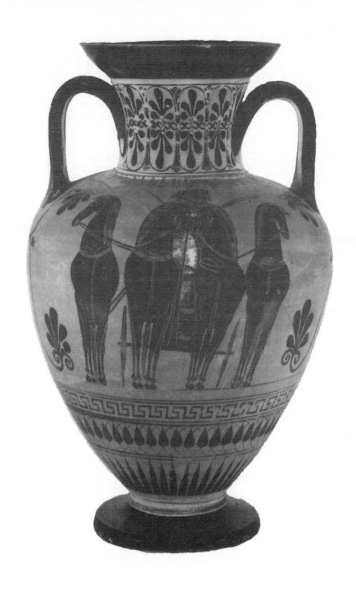

LÁMINA 1a. – Jarro con figuras negras, segunda mitad del siglo IV a. C., Hamburgo, *Museum für Kunst und Gewerbe.*

LÁMINA 1b. – Ornamento dentellado en perspectiva del borde superior de un jarro de Italia meridional, fin del siglo IV a. C., Hamburgo, *Museum für Kunst und Gewerbe*.

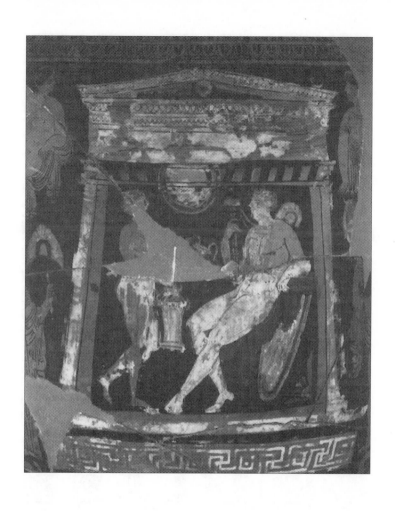

LÁMINA 2a. – Representación arquitectónica en un jarro de Italia meridional, fin del siglo IV a. C., Hamburgo, *Museum für Kunst und Gewerbe.*

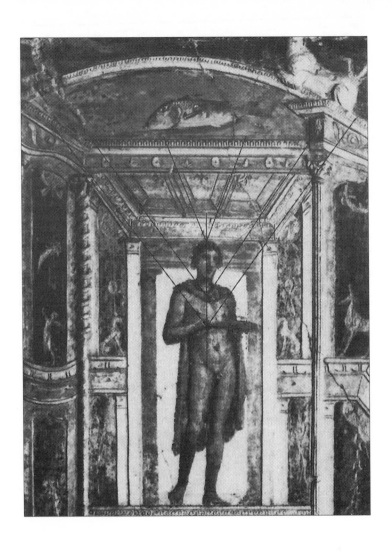

LÁMINA 2b. – Fragmento de pintura mural con decoraciones en estuco de «Cuarto estilo». De Boscoreale, siglo I d. C., Nápoles, Museo.

60

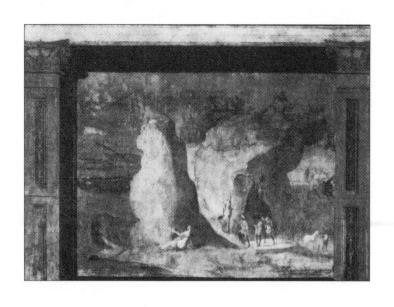

LÁMINA 3. – *Ulises en los infiernos,* fresco pintado de «Segundo estilo». De Via Graziosa en el Esquilino, siglo I a. C., Roma, Biblioteca Vaticana.

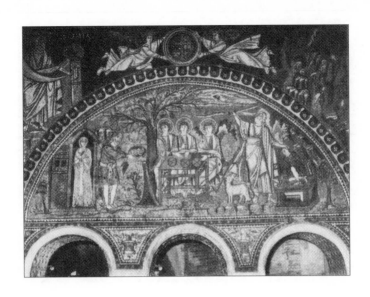

LÁMINA 4a. – *Abraham que acoge a los ángeles. Sacrificio de Isaac,* mosaico, hacia la mitad de siglo VI d. C., Ravena, San Vitale.

LÁMINA 4b. – *La traición de San Pedro*, mosaico, primer cuarto del siglo VI d. C., Ravena, San Apollinare Nuovo.

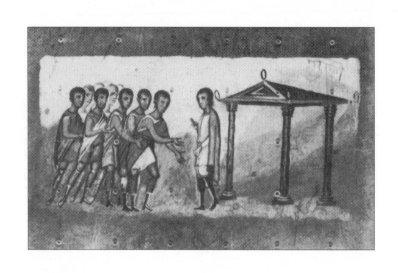

LÁMINA 5a. – *Los hermanos de José,* miniatura del *Génesis de Viena,* hacia 500 d. C. (?), *Nationalbibliothek.*

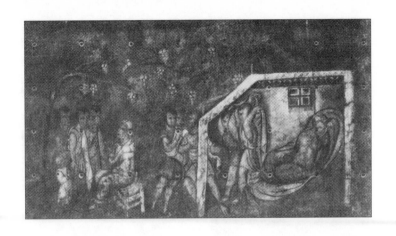

LÁMINA 5b. – *La vergüenza de Noé*, miniatura del *Génesis* de Viena, hacia 500 d. C., (?), Viena, *Nationalbibliothek*.

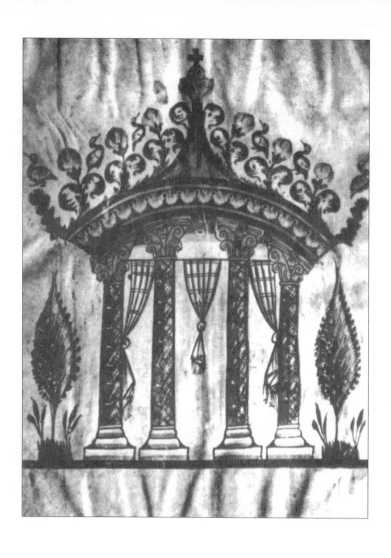

LÁMINA 6a. – *Fuente de vida* (?), miniatura sirlaca, siglo VI d. C. (?), Etschmiadzin, Biblioteca del claustro.

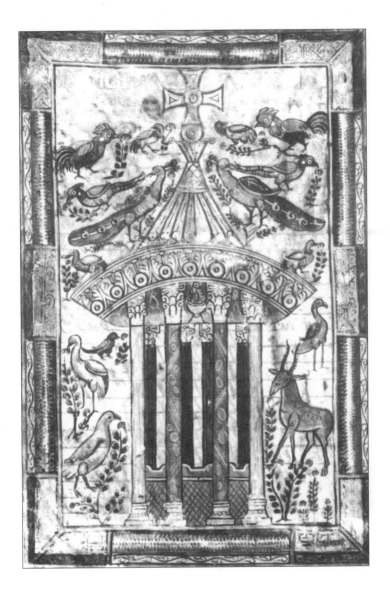

LÁMINA 6b. – *Fuente de vida*, miniatura del Evangelario de Gotescalco, 781-783, París, *Bibliothèque Nationale*, ms. lat. 1993.

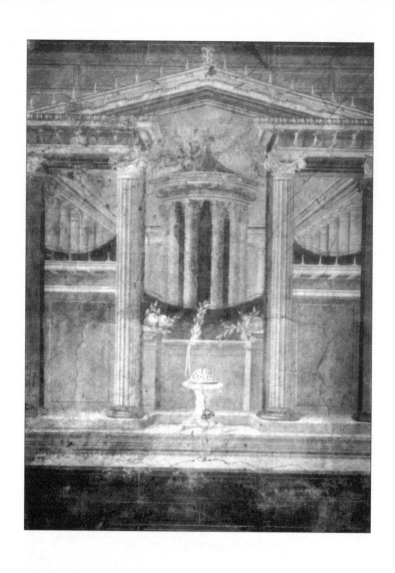

LÁMINA 7a. – *Macellum*, pintura pariental de «Segundo estilo», de una *Villa* cerca de Boscoreale, siglo I a. C., Nueva York, *Metropolian Museum*.

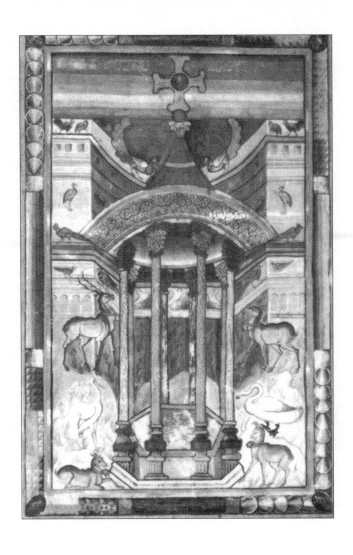

LÁMINA 7b. – *Fuente de vida* miniatura del Evangelario de Saint-Médard en Soissons, terminado probablemente sobre el 827 (según W. Köhler antes del 814), París, *Bibliothèque Nationale,* ms. lat. 8850.

LÁMINA 8a. – Folio canónigo del *Codex Aureus* de San Emmeram; terminado en 870. Munich, *Staatsbibliothek,* cod. lat. 14000.

LÁMINA 8b. – *Presentación de las tablas de la ley*, miniatura de la llamada «Biblia londinense de Alcuino», segundo cuarto del siglo IX. Londres, *British Museum.*

LÁMINA 9. – Pinturas murales de la Johanneskirche en Pürgg (Estiria), segunda mitad del siglo XII (de Borrmann).

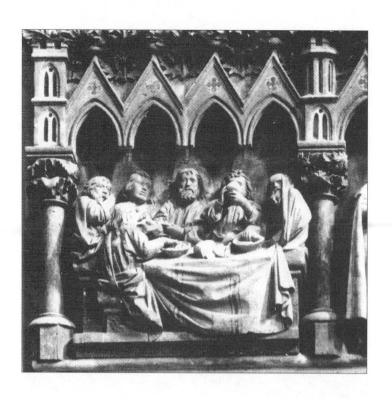

LÁMINA 10a. – Relieve con la *Santa Cena*, 1260 aprox., Naumburg, la Catedral.

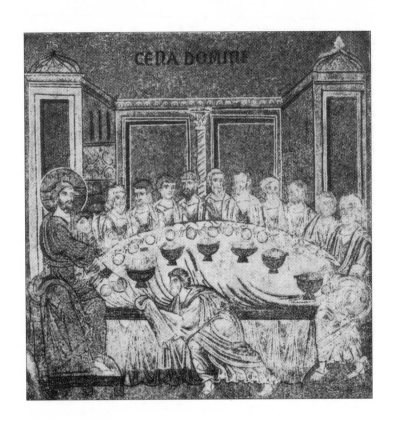

LÁMINA 10b. – *La Santa Cena,* mosaico, segunda mitad del siglo XII, Monreale, la Catedral.

LÁMINA 11a. – *El sueño del Faraón,* mosaico, finales del siglo XIII, Florencia, Baptisterio.

LÁMINA 11b. – *La cura del cojo,* mosaico, segunda mitad del siglo XII, Monreale, la Catedral.

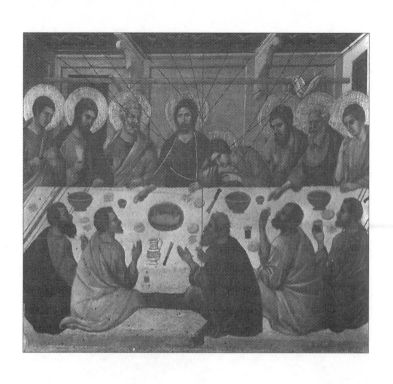

LÁMINA 12. – Duccio di Buoninsegna, *La Santa Cena*, del altar mayor, 1301-1308, Siena, *Museo dell'Opera del Duomo*.

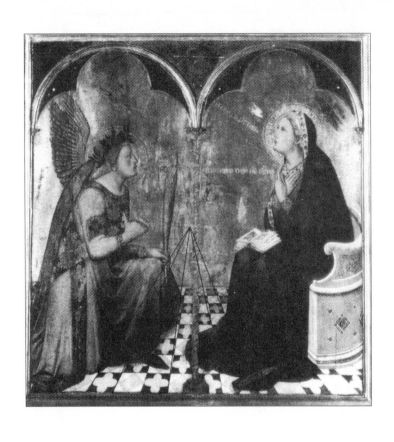

Lámina 13. – Ambrogio Lorenzetti, la *Anunciación*, 1344, Siena, *Accademia*.

LÁMINA 14a. – Ambrogio Lorenzetti, *Presentación al templo*, 1342, Florencia, *Uffizi*.

LÁMINA 14b. – Ambrogio Lorenzetti, la *Madonna con los ángeles y los santos*, Siena, *Accademia.*

LÁMINA 15a. – Meister Bertram de Minden, *Creación de los astros,* del altar de Grabow, 1379, Hamburgo, *Kunsthalle.*

LÁMINA 15b. – *Consagración de una iglesia,* miniatura del misal y pontifical de Luçon, hacia 1388, París, *Bibliothèque Nationale,* ms. lat. 8886.

LÁMINA 16. – André Beauneveu (?), *El duque Jan de Berry con los santos Andrés y Juan venerando a la Virgen*, primer folio dedicatorio del *Libro de las Horas* del Duque de Berry, hacia 1395; en cualquier caso, antes de 1402. El folio fue añadido posteriormente a un Código realizado en el taller de Jacquemart de Hesdin, Bruselas, *Bibliothèque Royale*, ms. 11060.

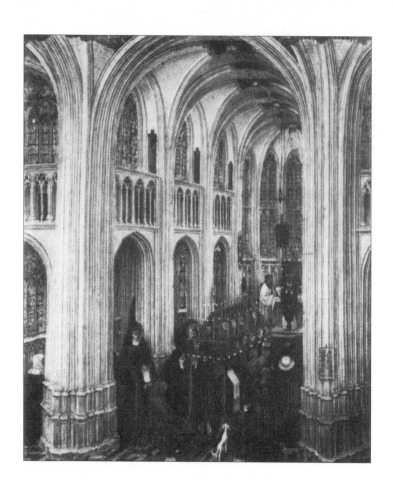

Lámina 17a. – Jan (?) van Eyck, *Oficio fúnebre*, miniatura de las *Horas de Milán*, realizada entre 1415 y 1417, Turín, *Museo Cívico* (ya en Milán).

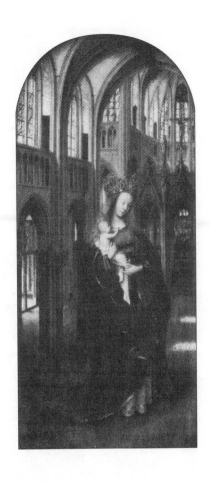

LÁMINA 17b. – Jan van Eyck, la *Virgen en la Iglesia*, 1432-34, Berlín, *Kaiser Friedrich Museum*.

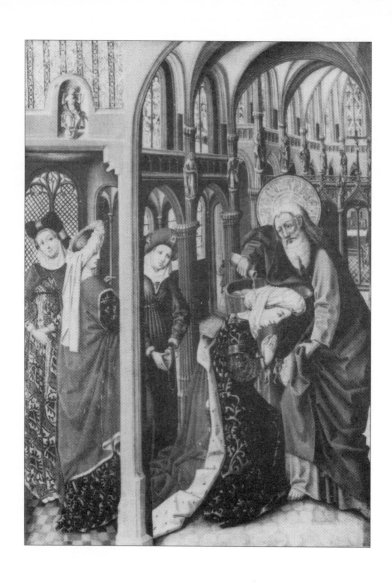

LÁMINA 17c. – El Maestro de Heilingenthal (Konrad von Vechta?), *San Andrés que bautiza,* hacia 1445, Lüneburg, *Nikolaokirche.*

LÁMINA 18a. – Jan (?) van Eyck, *Nacimiento de María*, miniatura de las *Horas de Milán*, entre 1415 y 1417, ahora en Turín, *Museo Cívico*.

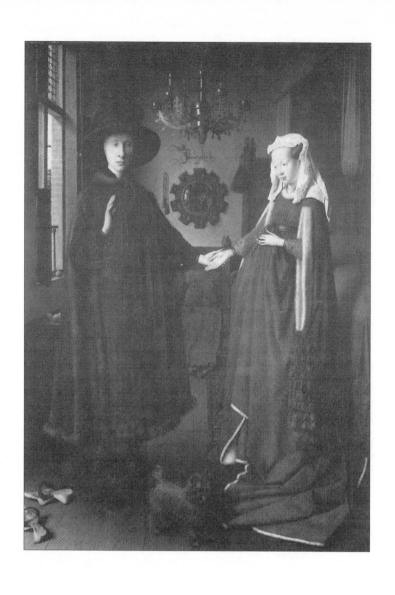

LÁMINA 18b. – Jan van Eyck, *Retrato de Giovanni Arnolfini y su esposa Jeanne de Chenany*, 1434, Londres, *National Gallery.*

LÁMINA 19a. – Dürer, *San Gerólamo en su estudio*, grabado de 1514.

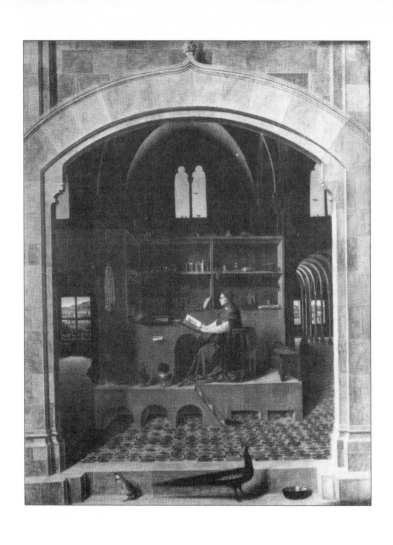

LÁMINA 19b. – Antonello da Messina, *San Gerólamo en su estudio*, Londres, *National Gallery*.

LÁMINA 20a. – Relieve de la *Anunciación* antes de la transformación realizada por Pellegrino Tibaldi, grabado de Martino Bassi, *Discrepancias en materia de arquitectura y perspectiva,* Brescia, 1572, Milán, Duomo.

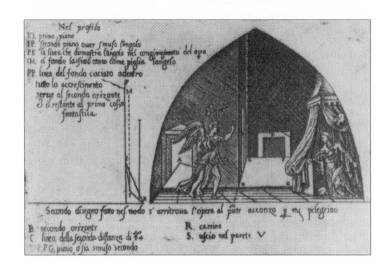

LÁMINA 20b. – Relieve de la *Anunciación,* después de la transformación realizada por Pellegrino Tibaldi. Milán, Duomo.

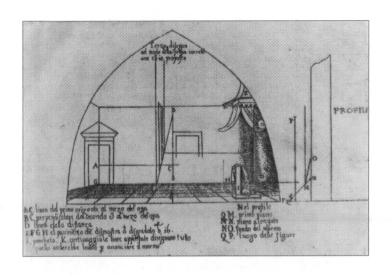

LÁMINA 21a. – Martino Bassi, primera propuesta de adaptación del relieve milanés de la *Anunciación*.

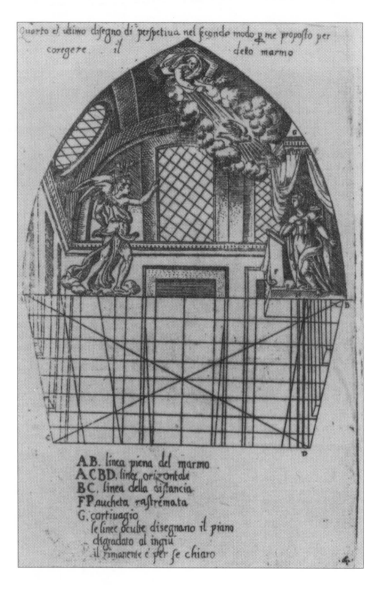

LÁMINA 21b. — Martino Bassi, segunda propuesta de adaptación del relieve milanés de la *Anunciación*.

LÁMINA 22a. – *Rapto de las mozas de Locri por obra del tirano Dionisio de Siracusa,* miniatura del *Boccacce de Jean Sans Peur,* entre 1409 y 1419, París, *Bibliothèque de l'Arsenal,* ms. 5193.

LÁMINA 22b. – Albrecht Altdorfer, esbozo para el *Nacimiento de María*, Munich, poco después de 1520, Berlín, *Kupferstichkabinett.*

Notas

1. LANGE und FUHSE: *Dürers schriftftlicher Nachlass,* 1893, pág. 319, II.

2. BOETHIUS: *Analyt. poster. Aristot. Interpretatio,* 1, 7; 1, 10 (Opera, Basilea, 1570, pág. 527 y 538): la «perspectiva» se define en ambos casos como disciplina de la geometría.

3. Esta palabra no parece derivar de perspectiva en su sentido de «mirar a través», sino de *perspicere* en su significado de «ver claramente», de modo que procedería de la traducción literal del término griego ὀπτική. La interpretación de Durero arranca ya de la moderna definición y construcción del cuadro en cuanto intersección de la pirámide visual. Deducir, como hace Félix Witting (*Von Kunst und Christentum,* 1903, pág. 106), el cambio en italiano de la palabra *perspettiva* a *prospettiva* como resultado de una protesta contra esta concepción es más que dudoso («la primera hace pensar en el punto *dove percoteva l'occhio*» de Brunelleschi, mientras que la segunda se limita a aludir al hecho de «mirar adelante»), pues son justamente los rigurosos teóricos de la intersección, como Piero della Francesca, quienes utilizan el término *prospettiva.* Puede admitirse, todo lo más, que este término aluda a la representación del resultado artístico; es decir, a la apertura en profundidad del cuadro, mientras que el otro se refiere fundamentalmente al procedimiento matemático. El hecho de que se implantara definitivamente el término *prospettiva* puede deberse también a razones puramente fonéticas, como es la difícil pronunciación de las tres consonantes *rsp.*

4. L. B. ALBERTI, *Kleinere kunsttheoretische Schriften,* ed, Janitschek, 1877, pág. 79: «*scrivo uno quadrangulo... el quale reputo essere una fenestra aperta per donde io miri quello que quivi sara dipinto*». Véase también Leonardo (J. P. RICHTER, *The lit. works of Leonardo da Vinci,* 1883, núm. 83) en donde se habla igualmente de una *parete di vetro.*

5. Lessing distinguía ya, en la novena de sus Cartas Anticuarias, entre un significado amplio y otro estricto del concepto de perspectiva. En sentido amplio sería «la ciencia de representar objetos sobre una superficie, tal y como se presentan a nuestros ojos desde una determinada distancia», y «negar que los antiguos comprendieron la perspectiva en este sentido sería una completa locura, pues equivaldría a negar que conocían no sólo la perspectiva sino todo el arte del dibujo, en el que fueron grandes maestros. Nadie ha podido sostener tal cosa. Cuando se discute sobre si los antiguos conocían la perspectiva o no, se alude a ella en su sentido estricto tal como la entienden los artistas, en su significado de ciencia de representar varios objetos con la porción de espacio en que se encuentran, tal y como esos objetos con su espacio, distribuidos en diferentes planos, se manifestarían al ojo, desde un mismo y único punto de vista». (G. E. Lessing, *Obras Completas*, ed. Lachmann-Muncker, tomo 10, 1894, pág. 255.)

Hemos adoptado en lo esencial esta segunda definición de Lessing, prescindiendo de la condición de rigurosa unicidad del punto de vista, limitándonos a formularla de manera menos estricta y, por eso, contrariamente a Lessing, consideramos genuinamente «perspectiva» la pintura helenística, tardía y romana. Estimamos, pues, que la perspectiva es, en sentido pleno, la capacidad de representar varios objetos con la porción de espacio en que se encuentran, de modo tal que la representación del soporte material del cuadro sea sustituida por la imagen de un plano transparente a través del cual creemos estar viendo un espacio imaginario, no limitado por los márgenes del cuadro, sino sólo cortado por ellos, en el cual se encuentran todos los objetos en aparente sucesión.

Naturalmente que existen entre lo que consideramos en este sentido como «perspectiva» y el mero «escorzo» (que por su parte constituye la fase y condición necesarias para la evolución de la auténtica visión perspectiva del espacio) diferentes etapas intermedias; por ejemplo los conocidos vasos de la Italia meridional donde se representan una o incluso más figuras en un reducido edículo. En este caso, la concepción del espacio se aproxima a una «perspectiva casi auténtica en tanto que como construcción espacial general agrupa en sí varios cuerpos distintos, pero esta construcción espacial general constituye solamente un único objeto aislado sobre el soporte de la imagen

que, manteniendo su materialidad, no llega a convertir toda la superficie figurativa en superficie de proyección de un espacio perspectivo ilusorio.

6. LANGE und FÜHSE, *Ob. Cit.*, pág. 195, 15.

7. ERNST CASSIRER, *Philosophie der symbolischen Formen*, II *(Das mytische Denken)*, 1925, págs. 107 y sigs. Naturalmente, parte la comprensión psicofisiológica del espacio, conceptos aún más diferentes que los de «delante» y «detrás», son los de cuerpos sólidos y espacio libre intermedio, el cual desde el punto de vista cualitativo de las «cosas» es totalmente distinto para la percepción inmediata, todavía no racionalizada matemáticamente; véase al respecto E. R. JAENSCH, *Über die Wahrnehmung des Raumes (Zeitschrift für Psychologie, Ergänzungsband* 6, 1911), I, cap. 6: «Phänomenologie des leeren Raumes».

8. Sobre las aberraciones marginales véase especialmente GUIDO HAUCK, *Die subjektive Perspektive*, 1879, espec. pág. 51 y sigs. y del mismo autor, *Die malerische Perspektive (Wochenblatt für Architekten und Ingenieure* IV 1882). Desde el punto de vista histórico véase, entre otros, H. S. SCHURITZ, *Die Perspektive in der Kunst Dürers*, 1919, pág. 11 y sigs. No obstante, es muy significativo que las actitudes de los diferentes teóricos del Renacimiento acerca de este enmarañado problema difieren tanto entre sí (pues las aberraciones marginales revelan una innegable contradicción entre la construcción perspectiva y la efectiva impresión visual, contradicción que en determinadas circunstancias pueda agudizarse tanto que la dimensión del objeto «en escorzo» sobrepase a la del «no escorzado»). El riguroso Piero della Francesca, por ejemplo, resuelve sin dudarlo a favor de la primera la discrepancia entre perspectiva y realidad (*De prospetiva pingendi*, ed. Winterberg, 1899, pág. XXXI): admite la existencia de las aberraciones marginales y las ejemplifica aludiendo al caso, también citado por Hauck (y por Leonardo, Richter número 544), de que en la construcción perspectiva exacta de una serie de columnas vistas de frente, o también de una serie semejante de elementos iguales, las dimensiones de los componentes tienden a aumentar hacia los márgenes (Figura 9). Pero lejos de proponer una solución, se limita simplemente a demostrar que así debe ser. Es de admirar el *«io intendo di dimostrare così essere e doversi fare»;* a lo cual sigue la demostración rigurosamente geométrica (naturalmente muy fácil, pues precisamente la hipótesis sobre la que se funda, a saber, la intersección plana de la pirámide

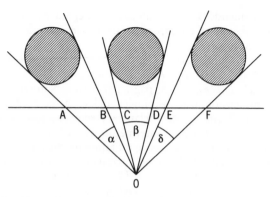

FIGURA 9. –Aberraciones marginales en la imagen de una serie de columnas de igual grosor, trazada según la perspectiva plana (según Leonardo): ($\alpha = \gamma < \beta$, pero $AB = EF > CD$.

visual, condiciona la aberración marginal) y una amplia alabanza de la perspectiva aquí incluida no precisamente al azar. El conciliador Ignacio Danti (G. BAROZZI DA VIGNOLA, *Le due regole di prospettiva*, edit. y coment. por Ignazio Danti, 1583) no toma en cuenta las aberraciones marginales en los casos en que son menos llamativas (véase pág. 62), pero sugiere evitar las llamativas al paso que establece un mínimo de amplitud para la distancia y un mínimo de altura para el horizonte (véase págs. 69 y sigs.), pudiéndose constatar que, desde un punto de vista demasiado cercano, las líneas del suelo parecen ascender y las del techo descender –*«rovinano»* (estropean), expresión que puede compararse con la de Vassari, citada en la nota 68– y que, en casos extremos, la proyección puede sobrepasar las dimensiones reales. Por último, Leonardo intenta explicar tanto la causa como el efecto de este sorprendente fenómeno; es decir, intenta establecer un límite al campo de aplicación de la construcción con distancia próxima. En Richter, núm. 86 (véase también núms. 544-546) constata la existencia de las aberraciones marginales y reconoce, en total acuerdo con los más recientes logros de la investigación psicológica, que éstas pueden compensarse con la ayuda de elementos mecánicos especiales que fijen el ojo exactamente en el centro de proyección (respecto a este denominado «fenómeno de compensación» véase JAENSCH, *op. cit.*, págs. 155 y sigs., así como el destacado trabajo de RUDOLF PETER, *Studien über die Struk-*

tur des Sehraums, Diss. Hamburgo, 1921). En un apunte recogido en los manuscritos parisinos (RAVAISSON-MOLLIEN, *Les manuscrits de Léonard de Vinci,* 1881, sig., Man. A, fol. 40 v) subraya también, anticipando igualmente los resultados obtenidos por la moderna investigación psicológica, la especial capacidad de ilusión de las imágenes a corta distancia, basada precisamente en la acentuación del escorzo y en la consiguiente curvatura de los intervalos de profundidad, capacidad de ilusión que naturalmente sólo se produce a condición de que el ojo del observador se mantenga situado exactamente en el centro de proyección (pues sólo en ese caso puden desaparecer las *disproporzioni);* ésta es la razón por la que el artista debe evitar en general la corta distancia: «Si deseas representar desde cerca una cosa cualquiera que produzca el mismo efecto que el natural, será imposible que tu perspectiva no produzca un efecto falso con todas las engañosas apariencias y proporciones discordantes que sólo son imaginables en una mala obra; sucederá entonces que los ojos del observador se encontrarán exactamente a la misma distancia, altura y dirección del ojo o, más bien, del punto que elegiste al tratar el objeto». (Sería preciso por tanto situar el ojo del observador ante una mirilla.) «Si haces esto, tu obra, suponiendo una buena distribución de luz y sombra, producirá sin duda la impresión de realidad y no creerás que son cosas pintadas. Por otro lado, no intentes representar una cosa sin tener en cuenta que la distancia tiene que ser al menos veinte veces mayor que la altura o que la mayor dimensión del objeto a representar. Verás, entonces, cómo tu obra satisfará a cualquier observador, sea cual sea el lugar desde donde la contemple.» Y en los apuntes de Richter 107-108, nos encontramos con una justificación extremadamente aguda de la aparente compensación de las aberraciones marginales al situar el ojo del observador en el centro de proyección (véase por el contrario la explicación absolutamente insuficiente de este fenómeno en JAENSCH, *op. cit.,* pág. 160). Semejante compensación se produce gracias a la colaboración de la *perspettiva naturale,* es decir aquella modificación que las medidas de las superficies pictóricas sufren al ser observadas, y de la *perspettiva accidentale,* a saber, aquella alteración que las medidas de los objetos naturales sufren al ser observadas y reproducidas por el pintor. Son dos perspectivas que actúan en sentido totalmente opuesto, pues la *perspettiva accidentale* amplía, por el procedimiento de perspectiva plana los objetos según van ale-

103

jándose lateralmente, mientras que la *perspettiva naturale,* como consecuencia de la reducción del ángulo visual hacia los márgenes, disminuye las partes laterales de la superficie pictórica (véase Figura 9); de aquí resulta que se compensarán recíprocamente con tal de situar el ojo exactamente en el centro de proyección, pues en tal caso las partes laterales del cuadro se reducirán respecto a las centrales en virtud de la «perspectiva natural», en la misma medida en que se ampliaron en virtud de la «accidental». Sin embargo, Leonardo aconseja en general evitar siempre la *perspettiva composta* basada en la recíproca neutralización de las dos perspectivas antes mencionadas (concepto elaborado con gran claridad en Richter núm. 90) y conformarse con una *perspettiva semplice* según la cual se toman distancias de magnitud suficiente como para que las aberraciones marginales dejen de tener importancia y, en consecuencia, la distancia resulte eficaz, aun cuando el observador cambie a voluntad el punto de vista. Al parecer Jaensch no tuvo en cuenta todas estas observaciones de los teóricos del arte italiano, de modo especial las de Leonardo, pues en las págs. 159 y sigs. sostiene que Durero y los maestros del temprano Renacimiento «no se habían dado cuenta» de las aberraciones marginales (que Jaensch atribuyó por lo demás, olvidando la curvatura de la retina, a la discrepancia entre tamaños visuales y tamaños retínicos, por lo que considera a la imagen perspectiva y a la fotográfica totalmente idénticas a la imagen retínica), porque sus representaciones exigían fundamentalmente ese efecto fuertemente ilusorio cuyo logro se ve precisamente favorecido por las aberraciones marginales aparentes de la construcción a corta distancia. Precisamente Leonardo, a quien Jaensch cita como ejemplo de esta innegable exigencia de lograr una ilusión plástica más fuerte *(rilievo),* fue, como hemos visto, quien estudió más a fondo el fenómeno de las aberraciones marginales y quien con mayor énfasis advierte de los riesgos que conlleva la construcción a corta distancia. Los italianos, para quienes ese *rilievo* constituía sin duda una meta tan deseada como para los nórdicos, prefirieron fundamental y generalmente la distancia mayor a la distancia corta, tanto en la teoría como en la práctica. No es casual, por lo demás, que Jaensch extraiga sus ejemplos concretos (Durero, Roger, Bouts) del arte transalpino. De hecho, la construcción a corta distancia no fue utilizada como medio para lograr el ideal, común a todo el Renacimiento, de un fuerte efecto plástico, sino como medio para realizar el

concreto ideal nórdico de crear una impresión, en el sentido pleno del término, de interior, un interior tal que pareciera incluir también al espectador en el espacio representado; véase la nota 69.

9. Véase especialmente HELMHOLTZ, *Handbuch der physiologischen Optik*, III[3] pág. 151; HAUCK, *op. cit;* PETER, *op. cit.* Especialmente significativa es la contraprueba, el llamado experimento de las curvas de alameda: sí se ordena un determinado número de puntos móviles (llamitas o similares) en dos series que vayan alejándose hacia el fondo de tal modo que produzcan subjetivamente la impresión de paralelismo y alineamiento, la forma objetivamente resultante será cóncava atrompetada (véase F. HILLEBRAND en «Denkschr. d. Wiener Akademie der Wissenschaften», 72, 1902, págs. 255 y sigs.). Su enfoque crítico (véase entre otros W. POPPELREUTER en «Zeitschr. f. Psychologie», LVIII, 1911, págs. 200 y sigs.), no tiene en lo esencial relación alguna con lo que aquí tratamos.

10. Wilhelm Schickhardt, profesor de lenguas orientales y matemáticas en Tubinga y silógrafo y grabador en cobre por afición, en una pequeña obra elaborada muy precipitadamente por razones de actualidad y sometida a numerosos ataques, describió un meteoro observado en varios lugares del sur de Alemania el 7 de noviembre de 1623. Este ensayo –redactado aprisa para otorgarle un carácter de actualidad– suscitó muchas críticas. Para salir al paso de estos ataques publicó al año siguiente un pequeño libro, con cierta dosis de ingenio y humor, muy interesante en muchos aspectos (entre otros por su actitud acerca de la posibilidad del sentido de una interpretación profética de fenómenos celestes de este tipo): *Liechtkugel, darinn auss Anleitung des newlich erschienenen Wunderliechts nicht allein von Demselben in Specie, sonder Zumal von der gleichen Meteoris in Genere... gehandelt, also Gleicham eine Teutsche optica beschrieben.* En este libro, para demostrar la afirmación de que la trayectoria *(Durchschuss)* del cuerpo celeste en cuestión, aun cuando subjetivamente se había presentado como curva, objetivamente había sido casi una línea recta, pueden encontrarse los argumentos siguientes (Figura 10): «En cualquier caso, si se curva un poco no puede ser mucho, o tanto como para ser notado; en consecuencia, es de suponer que esto debe producirse sólo *aparenter et optice,* debiendo por tanto resultar engañada la vista en las dos formas siguientes: en primer lugar considero que ninguna línea, ni aun las más rectas, se presentan como rectas

FIGURA 10. – Demostración de las «curvaturas visuales», según Schickardt.

directe contra pupilam, es decir, ante el ojo o que pasan por su eje, sino que aparecen necesariamente algo curvadas. Pero ningún pintor lo cree así, razón por la que pintan las paredes planas de un edificio con líneas rectas, aun cuando, ateniéndose al auténtico arte de la perspectiva, no puedan considerarlas propiamente como tales. A los ópticos mismos parecerá esto equivocado, pues sostienen que *omnes perpendiculare apparere rectas,* cosa que, *accurate loquendo,* no es cierto, como se demuestra de la forma siguiente: es evidente e innegable que las paralelas, visualmente, van acercándose hasta converger por último en un punto, como puede observarse en las salas largas y en los claustros de los conventos que, si al no ser mirados siempre tienen una misma anchura, al serlo parecen más pequeños y estrechos hacia el fondo. Tomemos ahora como ejemplo un cuadrado o una superficie cuadrangular BDKM y coloquemos el punto de vista en el centro G, los cuatro ángulos designados, al encontrarse todos delante del ojo tendrán que ir reduciéndose hacia los cuatro puntos exteriores A, E, I, N. En términos más claros: una cosa parece tanto más grande cuanto más cercana está y tanto más pequeña cuanto más alejada, hecho que puede comprobarse simplemente mediante la colocación de un dedo que, aproximado al ojo, llega a cubrir todo un pueblo y, más alejado, apenas si cubre un campo de labranza. En el cuadro citado las líneas medianas CL y FH son las más cercanas, pues pasan a través del

punto de vista, mientras que las líneas de situación BD, DM, MK, KB se encuentran más alejadas. Las dos primeras tienen que parecer más grandes; las últimas, por el contrario, más pequeñas. Por esto la figura debe parecer más estrecha a los lados y las líneas de situación indicadas deben necesariamente curvarse. No a modo de techo, tanto que los puntos C, F, H, L produzcan un ángulo agudo, sino gradual e inadvertidamente, y las proporciones deben aparentar un abultamiento que siga un arco similar. Por esta razón, no es lógico el que un pintor trace en el lienzo mediante líneas rectas una pared que es recta. Descubrid la clave, ¡oh, artistas!».

De problemas semejantes se ocupó también Kepler (véase nota siguiente), FRANCISCUS AGUILONIUS, *Opticorum libri VI*, IV, 1613, 44 (pág. 265), con la diferencia de que éste se refiere menos a la curvatura que al quiebro de las líneas: «*Huic difficultati occurrendum erit plane asserendo omnium linearum, quae horizonti aequalibres sunt, solam illam, quae pari est cum horizonte altitudine, rectam videri, ceteras vero inflexas* (en términos del autor «quebradas», mientras que «curvo» lo expresa con el término *incurvus*), *ac illas quidem, quae supra horizontem eminent ab illo puncto in quod aspectus maxime dirigitur, utrimque procidere quae autem infra horizontem procumbunt, utrimque secundum aspectum attolli... rursus e perpendicularibus mediam illam, in quan obtutus directe intenditur, videri rectam, ceteras autem superne atque inferne inclinari eaque ratione inflexas videri*».

11. KEPLERO, *Appendix Hyperaspistis 19* (Opera omnia, ed. Frisch, 1868, VII, pág. 279; ibíd., pág. 292, transcripción, aunque no íntegra, del pasaje de Schickhardt citado en la Nota precedente): «*Fateor, nom omnino verum est, quod negavi, ea quae sunt recta, non posee citra refractionem in coelo representari curva, vel cum parallaxi, vel etiam sine ea. Cum hanc negationem prescriberem, versabantur in amino projectiones visibilium rerum in planum, et notae sunt praeceptiones graphicae seu perspectivae, quae quantacunque diversitate propinquitatis terminorum alicujus rectae semper ejus rectae vestigia reapresentatoria super plano picturae in rectam itidem linean ordinant. At vero visus noster nullum planum pro tabella habet, in qua contempletur picturam hemisphaerii sed faciem illam coeli, super qua videt cometas, imaginatur sibi sphaericam instinctu naturali visionis, in concavum vero sphaericum si projiciatur pictura rerum rectis lineis extensarum, earum vestigia non erunt lineae rectae, sed mehercule curvae, circuli nimirum maximi sphaerae, si visus in ejus centro sit, ut docemur de*

projectione circulorum in astrolabium». [También de KEPLERO los
Paralipomena in Vitellionem, III, 2, 7 (ópera II, pág. 167)]. A la for-
ma esférica del ojo corresponde la forma esférica de la imagen
visual y la valoración de la dimensión se realiza mediante la com-
paración de la superficie total de la esfera con sus secciones co-
rrespondientes: *«Mundus vero hic aspectibilis et ipse concavus et ro-
tundus est, et quidquid de hemisphaerio aut eo amplius intuemur uno
obtuto, id pars est huius rotunditatis. Consentaneum igitur est, propor-
tionem singularum rerum ad totum hemisphaerium aestimari a visu pro-
portione speciei ingressae ad hemispaerium oculi. Atque hic est vulgo dic-
tus angulus visorius».* (Esta teoría de la valoración de dimensiones
concuerda totalmente con Alhazen II, 37 y Vitelio IV, 17; sobre
la hipótesis de la esferidad del campo visual véase nota 13.) Da-
do, sin embargo, que para Kepler la curvatura de la imagen vi-
sual se basa solamente en una falsa localización de la impresión
visual u no en su propia estructura, éste se ve obligado en con-
secuencia a rechazar la idea de Schickhardt, según la que tam-
bién los pintores deberían reproducir todas las líneas rectas co-
mo curvas: *«Confundit Schickardts separanda: coeunt versus punctum
visionis in plano picturae omnia rectarum realium, quae radio visionis
parallelae exeunt, vestigia in plano picturae, vicissim curvantur non su-
per plano picturae, sed in imaginatione visi hemisphaerii omnes rectae
reales et inter se parallelae, et curvantur versus utrumque latus rectae ex
oculo in sese perpendicularis, curvantur inquam neque realiter neque pic-
torie, sed apparenter solum, id est videntur curvari. Quid igitur quaeres,
numquid ea pictura quae exaratur in plano, repraesentatio est apparentiae
hujus parallelarum? Est, inquam, et non est. Nam quatenus considera-
mus lineas versus utrumque latus curvari, oculi radium cogitatione per-
pendiculariter facimus incidere in mediam parallelarum, oculum ipsum
seorsum collocamus extra parallelas. Cum autem omnis pictura in plano
sit angusta pars hemisphaerii aspectabilis, certe planum objectum per-
pendiculariter radio visorio jam dicto nullam complectetur partem ap-
parentiae curvatarum utrimque parallelarum: quippe cum apparentia
haec sese recipiant ad utrumque latus finemque hemisphaerii visivi.
Quando vero radium visivum cogitatione dirigimus in alterutrum punc-
torum, in quo apparenter cosunt parallelae, sic ut is radius visivus sit
quasi medius parallelarum: tunc pictura in plano artificiosa est huius vi-
sionis genuina et propria repraesentatio. At neutrobique consentaneum
est naturae, ut pingantur curvae, quod fol. 98 desiderabat scriptor».*

12. Que un ángulo recto, visto desde lejos, parece un ar-
co (e igualmente a la inversa, que un arco parece una línea rec-

ta en determinadas condiciones) nos lo muestra Euclídes en el Teorema 9 (ϑ) y 22 (κβ'); véase *Euclides Optica,* ed. Heiberg, 1895, págs. 166 y 180, o bien págs. 16 y 32; además en ARISTÓTELES, *Problemata XV,* 6 y DIÓGENES LAERTIUS, IX, 89. Con mayor frecuencia puede encontrarse aplicada a objetos corpóreos; es decir, en la frase de que torres cuadradas parecen cilíndricas vistas desde lejos: «φαίνονται... τῶν πύργων οἱ τετράγωνοι στρόγγυλοι καὶ προβπίπτοντες πόρρωθεν ὁρώμενοι» *(Auszüge aus Geminos,* impreso en *Damians Schrift über Optik,* ed. R. Schöne, 1897, pág. 22; allí se encuentran también numerosas comparaciones similares extraídas de Lucrecio, Plutarco, Petronio, Sextus Empíricus, Tertuliano y otros). En los *Auszüge aus Geminos* se encuentran además, *ob. cit.,* págs. 28-30, la interesante explicación perspectiva del éntasis: «οὕτω γοῦν τὸν μὲν κυλινδρικὸν κίονα, ἐπεί κατεαγότα ἔμελλε θεωρήσειν κατὰ μέσον πρὸζ ὄψιν στενόυμενον (palabra que naturalmente no ha de traducirse por «partida», sino por «adelgazada») εὐρύτερον κατὰ ταῦτα ποιεί (o sea ὁ ἀρχιτεκτων); véase también Vitruvio III, 3, 13. Vitruvio aconseja también curvar los elementos arquitectónicos horizontales como medida de compensación en los pasajes III, 4, 5 y III, 5, 8 tan discutidos desde la Antigüedad (véase el compendio de las más antiguas opiniones en el comentario, poco de fiar, de I. PRESTEL, *10 Bücher über Architektur des M. Vitruvios Pollio,* 1913, I, pág. 124). Respecto al estilobato dice: *«Stylobatam ita oportet axaequari, uti habeat per medium adjectionem per scamillos impares; si enim ad libellam dirigetur, alveolatus oculo videbitur»;* igualmente respecto al epistilo y a la zona del capitel: *«Capitulis perfectis deinde columnarum non ad libellam, sed ad aequaleni modulum conlocatis, ut quae adjectio in stylobatis facta fuerit, in superioribus membris respondeat, epistylorum ratio sic est habenda, uti...».* La explicación evidentemente adecuada del primer pasaje propuesta por Burnouf («Revue genérale de l'architecture», 1875, recogida por W. H. GOODYEAR en *Greek refinements,* 1912, pág. 114) parece desgraciadamente no haber sido tenida en consideración por los especialistas alemanes: los *scamilli* (pequeñas calcas, realmente) no son pedestales de columnas –pues éstas no darían lugar a una curvatura del estilobato sino únicamente a la curvatura de la fuga de las bases–, sino cuñas de nivelación *(nivelettes)* utilizadas para facilitar la alineación de las piedras. Si estas cuñas son «diferentes» en el sentido de que van perdiendo volumen

hacia el centro, se producirá, efectivamente, la curva convexa del estilobato descrita por Vitruvio (Figura 11).

FIGURA 11. – Explicación de los *scamilli impares* de Vitruvio (según Burnouf); en la parte inferior, el estilobato es nivelado mediante cuñas de nivelación iguales, de tal modo que las piedras forman una recta; en la parte superior, por el contrario, se hace mediante cuñas cuyo grosor disminuye hacia el centro *(scamilli impares)*, con lo que resulta una curva hacia arriba *(per medium adiectio)*.

Todas estas aclaraciones demuestran que los antiguos conocían ya las curvaturas visuales y que determinados motivos arquitectónicos sólo podrían explicarse como destinados a eliminarlas ópticamente; precisamente porque esta explicación considerada exclusivamente desde el punto de vista de la historia del arte, puede parecer en parte insuficiente o en todo caso unilateral, resulta especialmente evidente la importancia que la antigua teoría del arte atribuía a los fenómenos ópticos. De ello sólo surge una peculiar dificultad, y es que estas curvaturas de la construcción de las que habla Vitruvio se producen precisamente en sentido contrario al que sería de esperar, teniendo en cuenta su fin originario de neutralizar las curvaturas visuales; los casos en que efectivamente se han encontrado –el más conocido, como se sabe, es el del Partenón– coincide en su mayoría con las afirmaciones del autor romano. Así, mientras podía esperarse que la convexidad de las curvas visuales fuese compensada por una concavidad en las curvas arquitectónicas, el ensanchamiento central del estilobato y del epistilo produce por el contrario (el mismo efecto puede lograrse también, como en Nimes y en Paestum, mediante un abombamiento convexo del frente realizado en planta) una curvatura de las horizontales hacia arriba. La explicación de este fenómeno por Guido Hauck, recurriendo al denominado «conflicto de los triglifos angulares» o mejor, al adelgazamiento de los intercolumnios laterales tendentes a reducir este conflicto de triglifos angulares *(Die subjektive Perspektive,*

110

pág. 93 y sigs.) se ha demostrado insuficiente, pues desde entonces se ha descubierto que en los templos no dóricos, donde por sus características no debiera producirse semejante conflicto de «los triglifos angulares», existen también curvaturas. Giovannoni ha intentado substituir por otra la explicación aquí citada («Jahrb. d. kaiserl. Deutschen archäol. Instituts», XXIII, 1908, pág. 109 y sigs.). Nuestra conciencia tiene tan en cuenta la contraposición entre apariencia perspectiva y realidad objetiva, que realiza una sobrecompensación de las modificaciones perspectivas, es decir, acostumbra a considerar lo falsamente objetivo como verdadero y en muchos casos considera lo verdaderamente objetivo como falso: columnas perfectamente cilíndricas que, desde el punto de vista fisiológico, parecen adelgazarse hacia arriba, desde el punto de vista psicológico, parecen ensancharse porque la convergencia perspectiva sufre frecuentemente una sobrecompensación tan fuerte que sólo una convergencia aún más fuerte, es decir una configuración objetiva ligeramente cónica, puede producir la impresión de una forma verdaderamente cilíndrica. Así la convergencia aparente de las líneas rectas sería también sobrecompensada de modo tal que tomaríamos las verdaderas rectas por cóncavas y, conforme a esto (aparentemente paradójico), la impresión de verdadera rectitud sólo sería alcanzada mediante un efectivo trazado de líneas convexas. Por complicada y a la vez enmarañada que parezca esta explicación (fundada sobre premisas de una sensibilidad y elasticidad en el gusto por la forma, que hoy nos es casi imposible imaginar) es relativamente la más plausible, y a lo mejor, aunque sólo sea indirectamente, se deja ratificar mediante el párrafo de Geminos sobre las torres, anteriormente citado: pues si allí se decía que torres vistas desde lejos parecen «caerse hacia adelante», se deduce que la conciencia antigua estaba realmente acostumbrada a realizar una especie de «sobrecompensación» en el sentido de Giovannoni. Pues, en sí y para sí, el escorzo perspectivo de formas verticales produce, cuando es muy acentuado (por ejemplo en la visión cercana), la impresión de un caer hacia atrás; de ahí el principio de Vitruvio sobre la inclinación de la cornisa, III, 5, 13; y allí donde, como en los casos de visión a distancia, con razón habría que esperar la correspondiente impresión de verticalidad objetiva, este acentuado escorzo no se da y, sólo mediante la sobrecompensación, puede lograrse la ilusión de un caerse hacia atrás. Por lo demás no puede ocultarse que recientemente

se ha demostrado la pura casualidad de las curvaturas del templo de Hércules en Cori de cuyo estudio dedujo Giovannoni su teoría (véase el tratamiento al parecer adecuado de A. V. GERKAN, «Mittlgn. d. Dtsch. archäol. Inst.», Röm. Ap. XL, 1925, pág. 167 y sigs.).

Es de gran interés señalar cómo la teoría antigua, según la cual los ángulos parecen arcos, vistos desde lejos, coincide con los más recientes resultados de la investigación psicológica. H. WERNER ha demostrado que cuanto menos «articulada» se perciba una figura angular, es decir, cuanto más se perciba el «ángulo» como mera modificación de una forma y no como conjunción de dos formas, tanto mayor redondeamiento sufrirá el ángulo (véase «Zschr. f. Psychologie» XCIV, 1924, págs. 248 y sigs.). Este fenómeno se observa, por ejemplo, si se traza repetidamente una línea quebrada y se requiere de los sujetos escogidos para el experimento que la aprecien «globalmente», y también cuando la visión confusa obtenida a larga distancia dificulta la «percepción articulada» favoreciendo con ello la «global». Si, por el contrario, se requiere de los sujetos escogidos para el experimento que obtengan una percepción «articulada», tenderán persistentemente a acentuar la concavidad del ángulo. Este sería el caso de Segesta donde los entrantes del frontón preservan la límpida «articulación» del edificio de la deformación que de otro modo sufriría al ser contemplado a distancia. Esto contribuye a esclarecer también el sorprendente fenómeno que se produce en numerosas miniaturas de la Edad Media (los ejemplos más conocidos se encuentran en los *Reichenauer Handscriften, München Cim.* 57, 59, ed. G. Leidinger); los pesebres prismáticos en los que yace el Niño Jesús, igualmente las torres, etc., se representan en la forma indicada en la Figura 12a. Esta característica neutralización del ángulo posterior transformado en curva se explica evidentemente por el hecho de que los artistas medievales no comprendían ya las formas escorzadas en perspectiva de sus predecesores (paleocristianos probablemente), por lo que esta confusión psíquica en la representación de la forma debía favorecer la eliminación de la apariencia «articulada», así como la confusión física en la percepción de la forma contemplada desde una cierta distancia. Los ángulos agudos de la forma original (Figura 12b) estaban por naturaleza asegurados contra esta curvatura, pero también el primero de los ángulos obtusos (*b*) estaba asegurado de la misma forma por la vertical trazada hasta su vértice. Esta

es la razón por la que el redondeamiento se limitó al ángulo posterior (*a*), pues el objeto prismático estaba cubierto por un paño que ocultaba su ángulo inferior: precisamente sólo este ángulo podía ser afectado por la curvatura (véase, por ejemplo, *Cim.* 57, Tabla 28).

FIGURA 12a FIGURA 12b

13. Véase DAMIANOS, *ob. cit.*, pág. 2, art. 1: «ὅτι ἡ τοῦ τῆζ ὄψεωζ κώνου κορυφή ἐντὸζ ἐστί τῆζ κόρηζ καὶ κέντρον ἐστὶν σφαὶραζ...» (véase también, *ibíd.*, pág. 8 y sigs.). A partir de esto resulta evidente sin más que se trata de una misma e idéntica forma de pensar, o mejor de concebir, que, por un lado, hace depender las dimensiones visuales de los ángulos de percepción y que, por otro, acentúa fuertemente la aparente curvatura de las líneas rectas.

14. EUCLIDES, ὅρος, *ob. cit.*, pág. 154, o bien pág. 2.

15. EUCLIDES, Teorema 8 o bien η´ (*ob. cit.*, pág. 164, o bien pág. 14): «τά ἴσα μεγέθη ἄνισον διεστηκότα οὐκ ἀναλόωζ τοῖζ ἀποστήμασιν ὁρᾶται». Esta frase se confirma aduciendo que la diferencia entre las distancias es mayor a la diferencia existente entre los ángulos y que sólo éstos (según los axiomas citados en la Nota precedente) son determinados por los volúmenes visuales.

16. JEAN PÉLERIN (VIATOR), *De artificiali Perspectiva*, 1505, reedición de Montaiglon, 1861 fol. C 8r. El folio en cuestión, derivado evidentemente del *Martirio de los diez mil* de Durero, se encuentra por primera vez en la edición de 1509. (Véase explicación en la Figura 4.)

Es muy significativo que Leonardo, acerca de la reducción de volúmenes, llegue *per isperienza* al mismo resultado al que conduce la perspectiva plana, es decir, a la idea de que las longitudes aparentes de segmentos iguales son inversamente proporcionales a sus distancias al ojo (*Trattato della pintura*, ed. Ludwig, 1881, Art. 461; además Richter, número 99, 100, 223).

Es evidente que aquí el pensamiento perspectivo ha iniciado el camino de la observación concreta y, de hecho, Leonardo también habla aquí al formular la ley de la *perspettiva naturalis* obtenida «por experiencia», de una «superficie figurativa» *(pariete)* ya sea porque proyectara mentalmente los objetos sobre esa superficie, ya sea, lo que es más probable, porque se valiera del aparato de placas de vidrios tan conocido por él, el cual recomienda utilizar para las observaciones sobre los colores (debilitamiento de los colores en objetos colocados a 100, 200, 300, etc., brazas de distancia): véase *Trattato*, art. 261 y Richter núm. 294. Por esto la formulación de esta ley no presenta de hecho «progreso» alguno respecto a la construcción geométrica –perspectiva (como afirma H. Brockhaus en su valiosa edición de la obra de POMPONIUS GAURICUS, *De Sculptura*, 1886, pág. 47 y sigs.)–, sino más bien una aplicación inconsciente de sus resultados a la observación directa de los objetos; en cierto sentido una influencia retroactiva de la *perspectiva artificialis* sobre la *perspectiva naturalis*.

Por el contrario, respecto al objeto natural, donde no entra en consideración la representación sobre el plano, incluso en el Renacimiento, se reafirma la antigua perspectiva angular. Durero, por ejemplo *(Unterweisung der Messung,* 1525, fol. 10), de acuerdo con el Teorema 7 (δ') de Euclides y con la práctica tan frecuentemente atestiguada por los escultores antiguos de aumentar proporcionalmente en altura las proporciones de una figura para compensar la contracción originada por la reducción del ángulo visual, aconseja aumentar en altura los trazos de las inscripciones que aparecen sobre las paredes de una casa, de tal modo que los ángulos visuales correspondientes resulten iguales entre sí (véase Figura 13: *a* parece $= b = c$, si ($= \beta = \gamma$); véase también, por ejemplo, DANIELLE BARBARO, *La pratica della Prospettiva,* 1569, pág. 9 (con referencia expresa a Durero); ATHANASIUS KIRCHER, *Ars magna lucis et umbrae,* 1646, pág. 187 y sigs. (que pone el ejemplo de la columna de Trajano y cita a Vitruvio, VI, 2, 1 y sig., donde habla de iguales *detractiones et adiectiones);* o bien SANDRART en su *Teutschen Akademie* (1675, I, 3, 15, pág. 98); también Leonardo presupone tácitamente el axioma de los ángulos en su teoría, citada en la nota 8, sobre los escorzos «naturales» que las zonas marginales de la superficie figurativa experimentan al ser contemplados. Toda la *perspectiva naturalis,* incluso allí donde se la antepone a la perspectiva artificial, se encuentra en general dominada casi completamente por el axioma de los ángulos (como

FIGURA 13

sucede, aparte de en Bárbaro, en Serlio, Vignola-Danti, Pietro Cataneo Aguilonius, etcétera), sólo que, modificando el texto, se omitía o se intentaba neutralizar (véase la nota siguiente) el teorema 8 de Euclides, claramente en contradicción con las normas de la *perspectiva artificialis* en cuanto referido a la reducción de las dimensiones en profundidad. Se puede afirmar que el Renacimiento, que sólo conocía a Euclides gracias a la transmisión algo modificada de los árabes, es respecto a la *perspectiva naturalis* casi más euclidiano que la Edad Media. Así, por ejemplo, ROGER BACON *(Perspectiva* 11, 2, 5, en la edición de Francfurt de 1614, pág. 116 y sigs.) enseña, apoyándose justamente en ALHAZEN *(Óptica,* II, 36 y sigs., pág. 50 y sigs. de la ed. de Basilea, 1552, a cargo de Rissner), que la percepción de las dimensiones no está determinada sólo por el ángulo visual, sino que la valoración de éstas se debe más bien a una comparación del objeto, es decir, comparación entre la base de la pirámide visual con el ángulo visual y la distancia al ojo valorada a su vez mediante la dimensión experimentalmente conocida de los objetos interpuestos. VITELIO *(Perspectiva communis,* IV, 20 en la edición de Rissner de 1552, pág. 126) afirma al respecto: «*Omne quod sub maiori angulo videtur, maius videtur, et quod sub minori minus: ex quo patet, idem sub maiori angulum visum apparere maius se ipso sub minori angulo viso. Et universaliter* (en general) *secundum proportionen anguli fit proportio quantitatis rei directe vel sub eadem obliquitate visae..., in oblique tamen visis vel in his, quorum unum videtur directe, alterum oblique, non sic*». En la figura 14a, las dimensiones visuales son por tanto proporcionales a los ángulos visuales, mientras que en las figuras 14b y 14c no lo son. La explicación dada por Bacon de esta concepción, algo alejada de la de Euclides, es –y por ello interesante– puramente psicológica: en el caso de un

115

cuadrado visto de forma oblicua (Figura 15) el ángulo $COB > BOA$, a pesar de ello los lados AB y BC serán percibidos como iguales, fenómeno que sólo puede explicarse por la «tendencia a la constancia» de la conciencia. Sin embargo, es evidente que esta crítica a Euclides por parte de la *perspectiva naturalis* medieval tiene motivaciones muy distintas a las de la crítica moderna de la *perspectiva artificialis* según la cual, en el último caso citado, la diferencia de las dimensiones visuales (es decir, las proyecciones de AB y BC sobre una recta XY) debería ser superior a la diferencia entre los ángulos COB y BOA.

FIGURA 14a FIGURA 14b

FIGURA 14c FIGURA 15

116

17. La transformación del teorema 8 de Euclides (si no se omite simplemente, como en la mayoría de los escritos sobre la perspectiva artificial) puede seguirse paso a paso. La primera traducción completa impresa, la de Zamberto, Venecia 1503, fol. A. A., verso 6, lo transcribe literalmente a pesar de anteponer, de modo algo equívoco, la palabra *intervallis* a la palabra *proportionaliter: «Aequales magnitudines inaequaliter expostae intervallis proportionaliter minime spectantur»*. Durero, o quizá su traductor latino, es víctima del doble sentido de esta traducción en cuanto refiere *proportionaliter* a *expositae* en lugar de *spectantur* y *minime* a *spectantur* en lugar de *proportionaliter,* con lo cual la frase se hace totalmente ininteligible: *«Gleich Gross ungleich gsetzt mit proportionirlichen Unterscheiden künnen mit gesehen werden».* (Dimensiones iguales puestas a distancias desiguales no pueden ser vistas con diferencias proporcionales.) (LANGE-FÜHSE, *ob. cit.,* págs. 322-23; acerca de si todo el texto L.-F. págs. 319, 21 a pág. 326, 19 es o no una traducción de Euclides, véase E. PANOFSKY, *Dürers Kunsttheorie,* 1915 pág. 15 y sigs.) Por último, la traducción de Joahannes Pena (París 1557, pág. 10 y 1604, pág. 8), decisiva para toda la época siguiente, enmienda el texto como sigue: *«Aequales magnitudines insequaliter ab oculo distantes, non servant eandem rationem angulorum quam distantiarum»* (igualmente la traducción italiana de IGNAZIO DANTI, *La Prospettiva di Euclide,* Florencia 1573, pág. 27, y la francesa de ROLAND FRÉART DE CHANTELOU, *La perspective d'Euclide,* Au Mans 1663, pág. 19). En este caso la premisa que afirma la diferencia entre la relación de los ángulos y la relación de las distancias es convertida en conclusión y la conclusión propiamente dicha, a saber la afirmación de que la relación entre las dimensiones visuales está determinada sólo por la relación entre los ángulos pero no por la de las distancias, es simplemente ignorada. Así pues, dado que la demostración de Euclides es tomada sin sufrir alteración alguna, se produce de hecho una *demostratio per demostrandum.*

18. Vitruvio, en el pasaje en cuestión (I, 2, 2; acerca de su discutida importancia para el procedimiento constructivo de la antigüedad, véase la nota precedente), adopta el concepto de *scenographia* en su sentido estricto, como método de representación perspectiva de los edificios sobre una superficie, o bien con fines arquitectónicos, o bien teóricos: *ichnographia* significa la representación del edificio en planta, *orthographia* la representación del edificio en alzado, *scenographia* la representación del edificio

117

en imagen perspectiva que también, junto con la fachada, muestra las paredes laterales *(frontis et laterum abscedentium adumbratio,* véase también el texto paralelo VII, Proemium, citado en la Nota siguiente). El concepto *scenographia* tiene también un sentido más amplio que significa, en general, la aplicación de las leyes de la óptica a las artes figurativas y constructivas en conjunto; así pues, no sólo las reglas de la representación plana, sino también las reglas de la configuración arquitectónica y plástica tendentes a neutralizar las deformaciones aparentes originadas en el proceso visual (véase notas 12 y 16). La forma más clara y completa en que se ha expresado este concepto se encuentra en GE-MINOS *(ob. cit.,* pág. 28-30):

Τι τό σκηνογραφικόν

Τὸ σκηνογραφικὸν τῆς ὀπτικῆς μέρος ζητεῖ πῶς προσήκει γράφειν τὰς εἰκόνας τῶν οἰκοδομημάτων. ἐπειδὴ γὰρ οὐχ οἷα [τε] ἔστι τὰ ὄντα, τοιαῦτα καὶ φαίνεται, σκοποῦσιν πῶμη τοὺς ὑποκειμένους ῥυθμοὺς ἐπιδειζονται, ἀλλ᾽ ὁποῖοι φαιζ νήσονται ἐξεργάσονται. τέλος δὲ ᾧ ἀρχιτέκτονι τὸ πρὸς φαντασιαν εὔρυθνον ποιῆσαι τὸ ἔργον καὶ ὁπόσον ἐγχωρει πρὸς τὰς τῆς ὄψεως ἀπάτας ἀλεξήματα ἀλεξήματα ἀνευρίσκειν, οὐ τῆς κατ᾽ ἀλήθειαν ἰσότητος ἤ εὐρυθμίας, ἀλλὰ τῆς πρός ὄψιν στοχαζομένῳ. οὕτω γοῦν τὸν μὲν κυλινδ (ρι) κὸν κίονα ἐπεὶ κατεαγότα ἔμελλε θεωρήσειν κατὰ μέσον πρὸς ὄψιν στενούμενον, εὐρύτερον κατὰ ταῦτα ποιεῖ. καὶ τὸν μὲν κύκλον ἔστιν ὅτε οὐ κύκλον γράφει, ἀλλ᾽ ὀξυγωνίου κώνου τομήν, τὸ δε τετράγωνον προμηκέστερον καὶ τοὺς πολλοὺς καὶ μεγέθει διαφέ. ροντας κιόνας ἐν ἄλλαις ἀναλογίαις κατὰ πλῆθος καὶ μέγεθοςτοιοῦτος δ᾽ ἐστι λόγος καὶ τῷ κολοσσοποιῷ διδοὺς τὴν φανησομένην τοῦ ἀποτελέσματος συμμετρίαν, ἵνα πρὸς τὴν ὄψιν εὔρυθμος εἴη. ἀλλὰ μὴ μάτην ἐργασθείη κατὰ τὴν οὐσίαν σύμμετρος. οὐ γὰρ οἷα ἔστι τὰ ἔργα, τοιαῦτα φαίνεται ἐν πολλῳ ἀναστήματι τιθέμενα.

Según este pasaje la escenografía es: 1) el método del pintor que, deseando reproducir gráficamente edificios, lo hace no según medidas reales, sino según las aparentes; 2) el método de los arquitectos quienes, no debiendo aplicar las proporciones definidas como bellas desde puntos de vista matemáticos abstractos, sino que persiguiendo «πρὸς ὄψιν εὐρυθμία», es decir, la forma satisfactoria bajo el punto de vista de la impresión subjetiva, han de contra-

rrestar las falsas apreciaciones del ojo haciendo más gruesas las columnas en el centro, trazando los círculos como elipses y los cuadrados como rectángulos y disponiendo una serie de columnas de diferente grosor en combinaciones distintas a las que requeriría una consideración abstracta (sobre este punto quisiéramos poner en duda la exactitud de la traducción de Schöne); 3) el método del escultor que realiza obras de gran volumen («τοιοῦτος δὲ ἔστι λόγος καὶ τῷ κολοσσοποιῷ...»; Schöne no traduce la partícula καὶ y traduce inadecuadamente κολοσσοποιός por «ejecutor de una obra colosal», pues parece pasar por alto que, justamente tras los arquitectos, vienen los escultores); la escenografía instruye a los escultores acerca de la impresión óptica futura de su obra a fin de que, así, esta impresión óptica resulte eurítmica y no inútilmente «simétrica» para la concepción matemática abstracta (véase el célebre pasaje del *Sofista* en el que Platón protesta precisamente contra la substitución de «οὖσαισ υμμετρίαι» por «δοξοῦσαι εἶναι καλαὶ», 235 E/236 A). Mientras que autores como Vitruvio o Polibio solamente se fijan en el primer punto (la representación pictórica perspectiva) de este esquema global de la escenografía, el platónico Proclo considera, de modo comprensible y muy significativo, el tercer punto como el de mayor interés. Para él la escenografía es, fundamentalmente, la teoría de las compensaciones de las aberraciones aparentes que se siguen de una obra de arte colocada a determinada altura o calculada para ser vista desde lejos: «σκηνογραφικην... δεικνύουσαν πως ἄν τὰ φαινόμενα μμ ἄρυθμα ἥ ἄμορφα φαντάζοιτο ἐν ταῖς εἰκόσι παρὰ τὰς ἀποστάσεις καὶ τὰ ὕψη τῶν γεγραμμένων» (*Proclus in Euclid.*, et. Friedlein, pág. 40, 12; es imposible referir este párrafo a las normas de compensación antiperspectiva, como lo hace R. DELBRÜCK en *Beiträge zur Kenntnis der Linienperspektive in der griechischen Kunst*, Dis. Bonn 1899, pág. 42). No hemos logrado descubrir en qué se funda ERICH FRANK, *Plato und die sog. Pythagoreer*, 1923, pág. 19 y sigs., cuando afirma que los antiguos entendían por escenografía la «óptica en sentido estricto». Según Proclo, *ob. cit.*, la «óptica en general» se divide en tres partes entre las cuales la «escenografía» se encuentra junto a la «ἰδίως καλουμένη ὀπτική» (como teoría de las causas de las apariencias engañosas sin relación especial con las artes); la tercera parte sería la «atróptica».

19. El pasaje de Vitruvio en cuestión y el otro pasaje paralelo (son los únicos testimonios que nos permiten sospechar la existencia de una perspectiva pictórica de construcción matemá-

tica en la Antigüedad, pues todos los demás, aunque revelan que la Antigüedad aplicaba las leyes de la visión en la realización de sus obras de arte, no permiten deducir que ésta poseyera el conocimiento de un procedimiento geométrico que le hubiera permitido la elaboración de representaciones perspectivas exactas) dicen: 1. Vitruvio, I, 2, 2: «*Scenographia est frontis et laterum abscedentium adumbratio ad circinique centrum omnius linearum respon*sus». 2. Vitruvio, VII, Proemium: «*Namque primum Agatharchus Athenis Aeschylo docente tragoediam scenam fecit el de ea commentarium reliquit. Ex eo moniti Democritus et Anaxagoras de eadem re scripserunt, quemadmodum oporteat ad aciem oculorum radiorumque extentionem certo loco centro constituto lineas ratione naturali respondere, uti de incerta re certae imagines aedificiorum in scenarum picturis redderent speciem, et quase in directis planisque frontibus sint figurata, alia abscedentia alia prominentia esse videantur*». Es decir, 1) «Escenografía es la reproducción ilusoria [puede decirse que *adumbratio* equivale a σκιαγραφια; acerca del significado de este último término véase la obra de Pfuhl, *Malerei und Zeichnung der Griechen*, 1923, II, pág. 620 y 678, en donde corrige de forma notable sus precedentes afirmaciones un tanto extremadas, "Jhrb. d. kaiserl. arch. Instituts" XXV, 1910, pág. 12 y sigs.] de la fachada y de las paredes laterales, y la correspondencia de todas las líneas en relación al centro del círculo [en realidad el "vértice del círculo"]». 2) «Agatarco, en la época en que Esquilo presentaba sus tragedias, fue el primero en construir una escena (concebida la mayoría de las veces como "pintada", pero en realidad tampoco aparece este concepto en el pasaje) y en dejar escrito un tratado sobre el tema. Estimulados por él, Demócrito y Anaxágoras escribieron acerca del mismo asunto, es decir, acerca de cómo las líneas, según las leyes naturales, establecido el centro en un punto determinado (o al menos "una vez se haya situado el círculo en un sitio determinado", también Vitruvio utiliza normalmente los verbos *ponere* o *conlocare* en este caso), deben corresponder al lugar de la facultad visual y a la prolongación en línea recta de los rayos visuales para que imágenes claras de objetos no definidos (no "definidos" por tratarse de objetos lejanos; véase respecto del término *incertus* el parágrafo III, 5, 9) puedan producir en las pinturas escénicas la imagen aparente de los edificios y para que lo representado sobre superficies planas y frontales parezca en parte retraerse y en parte adelantarse.» El texto no dice que el *circini centrum* o bien el *centrum cerco loco constituto* tenga que encon-

trarse en la superficie pictórica, como tampoco dice que las líneas tengan que converger en un «punto de vista» situado dentro de la superficie pictórica, ni que deban éstas trazarse a partir del mismo (la traducción que FRANK, *ob cit.,* pág. 234, realiza de este pasaje es tan arbitraria como realmente descabellada es la de PRESTEL, *Ob. cit.,* pág. 339, quien traduce *centrum* por «superficie pictórica bien definida», *ratione naturali* por «sucesión natural» y *extentio radiorum* por «puntos de desaparición». Ya MEISTER, en un trabajo que todavía merece ser leído, publicado en «Novi Commentarii Soc. reg. Gotting. V, 1775», había criticado certeramente la interpretación de este pasaje en cuanto al sentido, en sí y para sí, de la perspectiva central, interpretación que por lo demás era obvia para los comentaristas ya desde la época de Cesarino, Rivus y Barbaro (igualmente la critica el genial J. H. LAMBERT, *Freie Perspektive,* Zurich, 1774, II, pág. 8 y sigs. y, más recientemente, aun cuando con argumentos menos logrados, F. WITTING, *ob. cit.,* pág. 90 y sigs.). Dejaremos a otros más entendidos la interpretación definitiva de estos difíciles textos, el segundo de los cuales está evidentemente determinado por la pretensión de recoger en una sola frase el mayor número posible de axiomas y expresiones artísticas de la óptica griega, pero podemos decir que, aun cuando no demuestran nada definitivo acerca de la existencia de nuestra hipotética construcción del círculo, tampoco demuestran, a pesar de la frecuente convicción (expresada, aparte de los autores ya citados, entre otros, por DELBRÜCK, *ob. cit.,* pág. 42, CHR. WIENER, *Lehrbuch der darstellenden Geometrie,* 1884, I, pág. 8 y por L. F. Jos. HÜGEL, *Entwicklung und Ausbildung der Perspektive in der classischen Malerei,* Dis. Würzburg 1881, pág. 68 y sigs.), que la Antigüedad conociera la moderna perspectiva plana.

En lo que se refiere a las observaciones históricas del segundo párrafo de Vitruvio, los arqueólogos las consideran acertadamente con mayor escepticismo, por ejemplo, que Frank (véase PFUHL, *ob. cit.,* pág. 666 y sig. y AUGUST FRICKENHAUS, *Die altagriechische Bühne,* 1917, pág. 76 y sigs.); las teorías sobre la perspectiva de Demócrito y Anaxágoras eran con seguridad ópticas en el sentido de Euclides –de ahí la perfecta adecuación del título de un trabajo perdido de Demócrito «Ακτινογρφίη»– y no teorías de composición para pintores.

20. Acerca de la técnica antigua del escorzo y de la perspectiva, al menos en lo que puede comprobarse mediante las re-

presentaciones de edificios, véase, aparte de los trabajos citados de Delbrük y Hügel, el de GUIDO HAUK, *Die subjektive Perspektive*, pág. 54 y sigs., cuya división del desarrollo en cuatro «etapas» tiene mayor valor sistemático que histórico; véase además H. SCHÄFER, *Von ägyptischer Kunst*, 1919, I, pág. 59 y sigs. y también especialmente W. DE GRÜNEISEN en *Mélanges d'archéologie et d'histoire de l'école franpaise*, XXXI, 1911, pág. 393 y sigs. El trabajo de J. SIX, *La Perspective d'un jeu de balle* («Bull. de corr. hellénique», XLVII, 1923, pág. 107 y sigs.) no tiene, por el contrario, nada que ver con los problemas que nos ocupan. Acerca de la completa evolución desde la Antigüedad hasta el comienzo de la Edad Moderna, véase las instructivas síntesis de RICHARD MÜLLER, *Über die Anfänge und über das Wesen der malerischen Perspektive*, Rektoratsrede Darmstadt, 1913, y L. BURMESTER, «Beilage zur Münchner Allgem, Zietg.» 1906, núm. 6), además de la obra de G. J. KERN, *Die Grundzuge der perspektivischen Dartezung in der Kunst der Gebrüder van Eyck und ihrer Schule*, 1907, así como los interesantes artículos del mismo autor publicados en las «Mittlgn. d. Deutsch. kunsthist. Instituts in Florenz», II, 1912, pág. 39 y sigs., y en el «Rep. f. Kunstwiss.», XXXV, 1912, pág. 58 y sigs. Intentamos exponer en la nota 24 nuestra concepción acerca de la evolución de la perspectiva antigua.

21. Véase especialmente KERN, «Mittlgn. d. Deutsch. kunsthist. Instituts», *ob. cit., passim*.

22. Según G. J. KERN (especialmente en *Grundzüge*, pág. 31 y sigs. y en «Mittlgn», pág. 62, a quien se adscribe sin reservas G. WOLF, *Mathematik und Malerei*, 1916, pág. 49), en la Antigüedad, y especialmente en la Edad Media, tuvo lugar una controversia sobre si «las paralelas que se alejan en profundidad convergen aparentemente en un punto o no», pues Vitellio argumenta, en el Teorema 21 del libro cuarto de su *Optica* (*ob. cit.*, pág. 127), contra la teoría del punto de fuga. Pero parece como si semejante alternativa, derivada de los testimonios aportados por el moderno desarrollo de la perspectiva artificial, hubiese sido introducida arbitrariamente en las manifestaciones de la óptica antigua y medieval. Porque el «punto de fuga» contra el que al parecer Vitellio utilizó «toda su elocuencia» (en realidad esta elocuencia se limita a la frase *«lineae... videbuntur quasi concurrere, non tamen videbuntur unquam concurrentes, quia sempre sub angulo quodam videbuntur»),* es el punto en que se representan los puntos infinitamente lejanos de esas paralelas. Desde un punto

de vista empírico-psicológico, es casi inconcebible percibir una convergencia realmente puntual de dos paralelas («nuestra facultad visual no puede alcanzar distancias infinitas, ni en realidad tampoco existen líneas que se extiendan hasta el infinito... por lo que, para expresarnos con absoluta corrección, deberíamos decir: en el cuadro, las líneas paralelas se representan de tal modo que, si las pudiésemos prolongar suficientemente, sus prolongaciones se cortarían en un solo punto», como afirma con gran acierto G. HAUK en *Lehrbuch der malerischen Perspektive*, 1910, pág. 24); y no hay por qué asombrarse si en algunos versos de Lucrecio, conocidos desde hace tiempo y citados ya a menudo en el siglo XVII (por ejemplo, AGUILONIUS, *ob. cit.*, pag. 260, o en la obra editada y comentada por Riesner en 1660: *Opticae libri IV*» de PETRUS RAMUS, II, 70), se dice que dos series de columnas de extensión necesariamente limitada no concurren en un punto, sino que tienden hacia el *oscurum coni acumen*. No obstante, considerada desde el punto de vista matemático, la teoría del punto de fuga está ligada a la posesión del concepto de límite, es decir, a la posibilidad de imaginar que, dada una prolongación de las paralelas al infinito, su distancia recíproca finita, y con ello el ángulo visual bajo el que se contemplan sus puntos más lejanos, sería igual a cero; y de hecho el principio de punto de fuga, tal como se encuentra en Aguilonius, algo incompleto todavía, sólo podrá demostrarse matemáticamente valiéndose de este concepto limitativo de infinitud: «*Quaeque tandem* (las paralelas) *longissime provectae ob distantiae immensitatem perfecte coire et inte sese el cum radio optico* (rayos centrales) *videantur. Quare punctum quod postulatur, est quodvis huius radii optici signum infinite, hoc est immoderato intervallo ab oculo disjuctum*» (Aguilonius, IV, 45, pág. 266). La auténtica definición del concepto de punto de fuga –véase al respecto cualquier manual de geometría descriptiva; aparte del tan citado de Guido Hauck, el de G. DOEHLEMANN, *Grundzüge der Perspektive* «Aus Natur und Geisteswelt», núm. 510, 1916, pág. 20 y sigs.– se encuentra por primera vez, como señala BURMESTER, *ob. cit.*, pág. 44, en Desargues. Por esto, Vitellio, al afirmar que dos paralelas sin perjuicio de su continua tendencia a juntarse, nunca pueden realmente llegar a cortarse porque los dos puntos situados uno junto al otro son vistos siempre bajo un único y mismo ángulo visual («se aferra al concepto matemático de punto», dice Kern), ignora, por una limitación que matemáticamente resultaba entonces inevitable, el concepto del *concur-*

sus y formula la única concepción posible para una óptica que desconocía todavía el concepto de límite, pero no polemiza contra ningún posible «adversario» que en modo alguno podía existir, ya que el concepto de límite hubiera sido para estos supuestos adversarios tan extraño como para Vitellio mismo. El hecho de que, prolongando dos líneas que objetivamente no son paralelas (de más de dos nunca habla Vitellio), tenga que llegarse a la intersección en la superficie pictórica, evidentemente nunca lo hubiera negado Vitellio; él no se ocupaba de la ley de la representación, sino de las leyes de la visión y si, desde esta problemática, pone en tela de juicio también la posibilidad de un auténtico *concursus*, viene sólo a demostrar que, en la concepción matemática de su época, todavía no existía el concepto de infinitud que, de hecho en la época inmediatamente siguiente iba a ser elaborado.

23. Véase PFUHL, *Malerei und Zeichnung der Griechen*, II, pág. 885 y sigs.

24. Sobre la evolución que precede a las representaciones genuinamente perspectivas del llamado segundo estilo pompeyano, y especialmente sobre la importancia que tuvo el elemento itálico dentro de esta evolución, dado el testimonio de la cerámica y espejos etruscos (respecto de uno de éstos, véase la nota 40), estamos por desgracia insuficientemente informados y, ante lo fragmentario y unilateral del material pictórico antiguo conservado, es dudoso, que podamos llegar a tener conocimientos más precisos. En la medida en que un historiador del arte, carente de especialización arqueológica, puede permitirse un juicio, esta evolución parece haberse desarrollado del siguiente modo: a) una primera época «arcaica» que abarca, con algunas excepciones, los estilos del antiguo oriente y gran parte de la cerámica de figuras negras. Esta época pretende reducir los objetos corpóreos del modo más puro posible a su planta y alzado. La relación espacial entre estos objetos puede obtenerse, bien mediante una combinación de estos dos tipos formales (es el caso de la conocida representación egipcia de un jardín, en que la superficie del agua es representada en planta y los árboles que la rodean en alzado, por lo que los árboles de los ángulos se encuentran en posición diagonal, Figura 16), o bien mediante una colocación de los alzados uno junto a otro, o uno encima de otro. Este último método es llamado «escalonamiento» vertical u horizontal, pero hay que observar (frente a SCHÄFER, *ob. cit.*, pág. 119) que no debe ser interpretado realmente como «visión

Figura 16. – Representación egipcia de un jardín. (*Neues Reich*, de Schäfer).

oblicua» ni como «visión» de ningún tipo, sino simplemente como una serie lineal.

b) La siguiente etapa de la evolución, que podemos observar ya desde el segundo cuarto del siglo VI, se caracteriza por la aplicación individual del principio de «escalonamiento horizontal» también a los diferentes cuerpos, y de modo especial a aquéllos que, por su estructura natural, pueden descomponerse en un alzado anterior y otro posterior. Un caso singular es el trazo del cuerpo del caballo que permite colocar, siempre según el sistema de escalonamiento de figuras enteras, el alzado de la parte posterior junto al de la parte anterior. Sólo así surge el acentuado «escorzo» característico de una serie de cerámica de figuras negras de aquella época (véase Lámina 1) cuyo perfecto homólogo plástico son las conocidas metopas de cuádrigas del templo C de Selenunte. Pronto también las sillas, triclíneos, etc., son representados de tal modo que las patas posteriores en relación a las anteriores parecen «escalonadas» (véase, por ejemplo, E. Buschor, *Die griech. Vasenmalerei*, 1912, Lámina 141/2). Sí el alzado posterior se coloca no sólo junto al anterior, sino también un poco por encima de él (combinados simultáneamente el escalonamiento vertical y el lateral), y si ambos, puesto que forman parte del mismo objeto, se unen mediante líneas, entonces surge la forma típica de este período de la «perspectiva paralela» en la que se mantiene todavía la línea de base como línea. Los

círculos se representan por primera vez corno elipses (compárese, por ejemplo, la forma del escudo de la Lámina 103 de Buschor con la de la Lámina 127). Las figuras muestran una torsión del rostro y del tórax de tres cuartos, y hay una diferencia entre las patas quietas y las patas en movimiento, aunque las posteriores –siendo mantenida la línea de base– no se encuentran todavía detrás de las anteriores, sino sobre las mismas horizontales. La colocación de varios objetos uno tras otro no puede todavía ser sugerida más que mediante el escalonamiento, el cual se aplica no ya únicamente a las figuras, sino también al relieve del suelo o a las rocas sobre las que éstas se encuentran (los vasos «polígnóticos» y también la Cista Ficoroni). E. Pfuhl, quien junto con Hauser atribuía en una época a la pintura de Polignoto una capacidad de representación del espacio muy desarrollada, ha retornado a una concepción similar a la de Lessing (*Malerei und Zeichnung*, II, págs. 667: *Primitive Pseudoperspektive der Höhenstaffellung auf der Fläche*); según la actual concepción de Pfuhl (ib. pág. 620 y sigs.), ni siquiera Apolodoro había logrado «representar realmente mediante una perspectiva convincente, aunque imperfecta, la profundidad del espacio sugerida en la superficie pictórica de la gran pintura de Polignoto».

c) A finales del siglo V –a partir de la pintura escenográfica–, parece iniciarse la estructura espacial que conocemos especialmente a través de las observaciones desdeñosas de Platón sobre la pintura de paisajes y la engañosa σκιαγραφία. De sus observaciones, o de las notas sobre la representación de las transparencias del agua, o del vidrio, o de la reproducción de efectos de iluminación especiales (el muchacho que sopla sobre el fuego de Antifilos), puede en realidad concluirse muy poco; pero lo que sí puede concluirse es que las experiencias de la óptica científica del siglo IV eran ya aplicables en pintura, pero –situándonos en aquella época– es innegable que los informes contemporáneos, o casi contemporáneos, no podían valorar el «naturalismo» de una representación artística más que a partir de lo hasta entonces logrado y en consecuencia concebido (como es el caso de Boccaccio que consideraba las pinturas de Giotto tan «vivas que engañaban», mientras que para un observador posterior resultan éstas muy «estilizadas»). No implica contradicción alguna el que, por un lado, Platón describiera los resultados de su contemporánea «pintura ilusionista» con palabras que podrían hacernos imaginar paisajes tales como los de Esquilino, mientras que, por

otro, a los ojos más exigentes de Luciano le pareciera tan confusa la disposición perspectiva de una pintura de Zeuss que no sabía si una figura en relación a otra «se encontraba no sólo más atrás, sino simultáneamente más arriba» (LESSING, *Antiquarische Briefe*, IX). Pueden con seguridad afirmarse dos cosas: primero, que la línea de base (al principio sólo mediante una mera intersección de los pies) es transformada poco a poco en plano de base (Estela de Metrodoros, Lámina Pfuhl, Figura 746, espejo etrusco); segundo, que las cuadrículas del artesonado de los edificios adquieren una «profundidad» perspectiva tal que las cosas y los hombres parecen estar realmente «dentro» del espacio arquitectónico (cerámicas del sur de Italia). Esa profundización. de la que hemos hablado, se logra naturalmente, en una primera etapa, gracias a la ayuda de la perspectiva paralela y podemos imaginar fácilmente cómo las representaciones de edificios rigurosamente «frontales», características de la cerámica preclásica y clásica (por ejemplo, Buschor, Láminas 77 y 108, Pfuhl 286, nuestra Figura 17) se transformaron gradualmente en las edículas de la cerámica del sur de Italia por el hecho de que las cabezas de las vigas y los artesonados fueron, mediante la perspectiva paralela, representados en escorzo. En los casos en que estas edículas tienen que ser representadas simétricamente, surge de forma natural la perspectiva de eje de fuga (Lámina 2a) de la que tanto hemos hablado en el texto, y el conflicto del centro, si éste no se

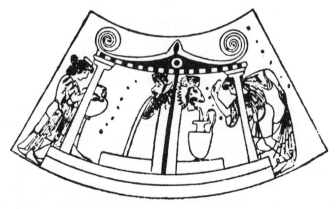

FIGURA 17. – Fuente de una hidria, figuras rojas de Hypsis (Roma, colec. Torlonia, hacia el 500 a.C.). Según Buschor.

oculta, provoca poco a poco una atenuación del paralelismo puro en beneficio de la «convergencia» (véase Lámina 2b; como ha señalado Guido Hauck, todavía en el Trecento, puede observarse en la visión simétrica una convergencia de las ortogonales, mientras que en la «visión oblicua» se mantiene el paralelismo). Una nueva concesión supone la «desviación» de las ortogonales marginales, es decir, lo que podemos llamar un mayor acercamiento al eje vertical, debido probablemente al deseo de desarrollar más las paredes laterales. Incluso en la cerámica del sur de Italia, la evolución de la línea de base, a plano de base, se produce con gran inseguridad y numerosas contradicciones, y la «Estela de Helixo», probablemente pintada entre el 280 y 220 a. C. (R. PA-GENSTECHER, *Nekrópolis*, 1919, pág. 77), muestra el pavimento inclinado perspectivamente, pero sin atreverse aún realmente a colocar las figuras sobre él. Las figuras no utilizan la superficie del suelo como plano de base, sino que casi como en la cerámica oriental, utilizan el límite posterior del suelo como línea de base, de tal modo que parecen encontrarse más por encima del plano de base que sobre él.

d) Parece ser que el «interior» y el «paisaje» propiamente dichos no surgieron hasta el Helenismo tardío, período en que se aprendió de hecho a disponer los diferentes elementos de un cuadro «sobre» la superficie en escorzo del suelo. E incluso en esta época debemos considerar la evolución como siendo llevada a cabo con bastante lentitud y cautela. Los escasos testimonios que quedan de una «pintura prepompeyana» muestran que el espacio se abre sólo hasta la profundidad del nivel de las figuras, por ejemplo en la batalla de Alejandro, o en el mosaico de los Dioscuros, o bien en la representación de Niobe –aunque aquí la arquitectura no sea obra del copista–, o en la célebre estela de Hediste de Pagasai (siglo II-I a. C., Rep. en Pfuhl, número 748). La profundidad es sugerida solamente mediante una serie de bastidores colocados uno tras otro y cuyas distancias en profundidad son sugeridas a la comprensión mediante la intersección y la diferencia de dimensiones, pero no mediante una clara relación con un plano horizontal en escorzo. Este método de provocar una ilusión espacial es algo violento y al mismo tiempo negativo, pues a pesar suyo los diferentes estratos de profundidad parecen encontrarse uno tras otro y al mismo tiempo uno al lado del otro; de forma análoga a lo que acontece en la mayoría de los denominados bajorrelieves helenístico-romanos (que utilizan

también los estratos dispuestos uno tras otro o bien el escalonamiento horizontal), los intervalos de profundidad pueden concebirse como 0 o como ∞ y el restante fondo vacío de la superficie pictórica es interpretado o bien como símbolo de un espacio ideal, o bien como soporte material de las figuras (véase a este respecto la instructiva investigación, conocida por nosotros demasiado tarde por desgracia, de A. SCHOBER, *Der landschaftliche Raum in hellenistische Reliefbild*, «Wiener Jahrbuch f. Kunstgesch.», II, 1923, pág. 36 y sigs.). Hasta donde el material disponible nos permite deducir, fue efectivamente en suelo romano donde por primera vez se lograron controlar los intervalos de profundidad y por ello la superficie material del cuadro pudo ser inequívocamente substituida por la representación de una superficie figurativa inmaterial. Por primera vez el mundo empírico, que se presentaba todavía ante el observador como algo objetivo y autónomo, se transformó en un «panorama», fenómeno especialmente claro en los casos en que este carácter de panorama es acentuado por la ilusión de una visión, o de la apariencia de la posibilidad de mirar a través. La Antigüedad no logró nunca crear un relieve propiamente perspectivo, como el que la época moderna conoce a partir de Donatello, aun cuando en este género artístico llegó por lo menos a sublimar la materialidad del plano figurativo al no considerar el fondo del relieve como la superficie homogénea de una plancha corpórea, sino mostrarlo fraccionado en numerosos fragmentos sombreados más adecuados para indicar el espacio. También es característico que el relieve sea utilizado con frecuencia en aquellos lugares en que la sensibilidad de la época precedente hubiera exigido un espacio libre; así, los relieves del Ara Pacis se hallan colocados en la parte superior de la edificación, mientras que los del Altar de Bérgamo se encuentran en la parte inferior; y allí donde éste poseía intercolumnios, aquél posee placas ornamentales.

Esta evolución (meramente hipotética) de la representación pictórica del espacio adquiere cierta verosimilitud debido a su interesante paralelismo con la evolución de la σκηνή: en el siglo V, un cuerpo constructivo plásticamente autónomo, en el cual sólo la gran puerta central hubiese podido ser llenada con representaciones intercambiables de rocas, grutas, etc., se convierte en el Helenismo en una escena de relieves suaves, y arquitectónicamente, separada todavía del espacio correspondiente al espectador, no llegando a ser hasta la época romana un auténtico espa-

cio vacío que, junto con el espacio correspondiente al espectador, forma una unidad arquitectónica cerrada y se presenta no ya como un conjunto autónomo colocado fuera del que la contempla, sino como articulada de forma inmediata en su esfera existencial, como auténtica «escenografía» correspondiente a los resultados de la pintura en perspectiva. También en el ámbito literario, especialmente en el de la «ἔκφρασις» (descripción de obras de arte), ámbito limitado pero examinado con precisión por excelentes investigaciones, puede reconstruirse un proceso de evolución análogo. Las escenas descritas en las obras de arte (ficticias normalmente) llegan por primera vez en la obra de Mosco «a estar unidas unas con otras en cuanto al contenido, pues ilustran tres momentos de una misma leyenda... Y este deseo de unidad es de gran alcance. La descripción que en todas las formas de la épica precedente constituía un elemento ornamental extraño, que aun siendo totalmente distinto podía producir idénticos efectos, entra aquí por primera vez en íntima relación con el resto de la composición poética. Lo que ante nosotros se narra no es ya solamente un fragmento de antiguas historias familiares, sino que todo remite al futuro: al igual que la ternero lo "recorre los senderos salinosos", más tarde el toro Zeus "avanza con secos cascos sobre las amplias olas" y, aparte de esto, el destino de Io prepara ciertamente el de Europa. Esta, como su progenitora, tendrá que cruzar el mar para superar el miedo y la necesidad y en último término también le será concedida la salvación» (PAUL FRIEDLÄNDER, *Johannes von Gaza und Paulus Silentiarius*, 1912, pág. 15). Así pues, si el Helenismo había alcanzado, tanto en la pintura como en la ecfrasis, una determinada fusión de los diferentes motivos dentro de la esfera objetiva, Virgilio logra en el conjunto así formado una mayor soltura impresionista y una sólida referencia al campo subjetivo del observador: «El poeta no quiere ni puede darlo todo, extrae solamente algunas escenas. Por esto se introduce en nuestra imaginación un elemento informe del que irán surgiendo las diferentes imágenes, y el milagro de los dioses se aleja del intelecto, que intenta reconstruirlos, y del ojo que procura captarlos... Por último, algo nuevo se produce con Virgilio, algo que quizás no sea griego, cuando comparamos los lazos de unión de cada escena con el conjunto de toda la obra de arte. Para la Antigüedad, y todavía para el Helenismo primitivo, la ecfrasis no era sino un adorno; el Helenismo tardío la introdujo profundamente en la conexión

del todo y le atribuyó una relación con su contenido. En Virgilio no nos remite a ese contenido, sino que por encima de él nos remite a algo exterior, pues en general esta poesía tiene presente un elemento que se encuentra fuera de ella, la presencia del poeta. Tanto en el caso del escudo de Eneas como en el del descenso al Averno, se recurre a un material histórico procedente de épocas florecientes de un pasado próximo. En esto guarda Virgilio, respecto a sus modelos griegos, la misma relación que el Ara Pacis con el friso del Partenón, o la columna de Trajano con el Mausoleo» (FRIEDLÄNDER, *ibíd.*, pág. 20 y sigs.).

25. Las afirmaciones de este artículo coinciden en muchos aspectos, al menos en lo que se refiere a los problem más generales, con las expuestas por el autor en su trabajo, *Die Deutsche Plastik des XI-XIII Jahrhunderts*, 1924. Parece ser que los resultados demostrables de una investigación dedicada especialmente a la historia de la perspectiva ha conferido fundamento a estas afirmaciones. En un cuidado trabajo, que por desgracia no hemos podido utilizar aquí (ERNST GEIGER, *Die Reliefs an den Fürstentoren des Stefansdoms*, 1926), puede encontrarse, en la pág. 35, la siguiente frase: «La Antigüedad poseía el auténtico espacio, casi en la misma medida que el Renacimiento». En este «casi» yace precisamente el problema del presente artículo.

26. GOETHE, *Die shönsten Ornamente und merkwürdigsten Gemälde aus Pompeii, Herculaneum und Stabiae*, «Jahrbuch der Literatur 1830», Ap. VIII.

27. Véase las afirmaciones de Ernst Cassirer citadas en la pág. 10.

28. ARISTÓTELES, *Phys. ausc.* IV.

29. Sobre el concepto de infinito en Aristóteles, véase especialmente PIERRE DUHEM, *Etudes sur Léonard de Vinci* II, *Ceux qu'il a lus et ceux qui l'ont lu*, 1909, pág. 5 y sigs.

30. Sobre los principios de representación en el arte paleocristiano, véase, además del famoso escrito de Riegl sobre la industria artística del período romano tardío, H. BERSTL, *Das Raumproblem in der altchristlichen Malerei*, 1920, y e excelente trabajo de F. SAXL, *Frühes Christentum und spätes Heidentum in ihren künstlerischen Ausdrucksformen*, «Jahrbuch f. Kunstgesch.», II, 1923, pág. 63 y sigs., donde, por una parte, se analizan los factores preliminares en el ámbito de la evolución romano-pagana y, por otra, se precisa los efectos de la influencia oriental. Esta influencia antiperspectiva de Oriente se observa con especial intensidad, por

ejemplo, en las miniaturas de Cosma Indicopleuste, donde como en la representación egipcia del jardín, citada en la nota 24, el pavimento del «edículo» se representa en planta, pero las paredes en alzado, de tal modo que la cuatro columnas angulares tienen que colocarse en la prolongación de las diagonales (*Le miniature della topografía cristiana di Cosma Indicopleuste,* ed. Stornaiuolo, 1908, Láminas 15b y 17a); pero incluso en un manuscrito comparativamente tan helenizante como el famoso *Wiener Genesis,* se puede claramente descubrir la lenta desaparición del espacio perspectivo (al igual que en el ámbito de la representación de las figuras, la forma espacial de escorzo se convierte en una forma esquemática y ornamental; así, por ejemplo, la posición «indeterminada» de los pies que parecen vueltos de lado sustituye a lo que originariamente era un escorzo de los pies dirigidos hacia adelante; y la aparente forma de hombros elevados o la forma totalmente jorobada de la «espalda redonda» deriva del perfil de tres cuartos, tomado en su aspecto lineal, pero no en el plástico). En la Lámina VI (de la edición de W. v. Hartel y F. Wickhoff, 1894-95) puede encontrarse todavía la representación, que después desaparecerá casi totalmente, de un espacio interior cerrado y cubierto; pero las cuadrículas del techo están representadas en una simple proyección plana y el hombre, que por una puerta está saliendo de la estancia, parece, de cintura para arriba, estar fuera de ella, con lo cual anuncia la transformación del interior puro en la representación obtenida por la combinación de la visión del interior y la del exterior. Y lo más importante es, en estrecha relación con lo precedente, que el espacio interior no llena ya toda la superficie del cuadro, sino que, por encima de él, queda un fondo neutro, pues aquí el plano de proyección se ha convertido de nuevo en una superficie figurativa para experimentar posteriormente, con Duccio y Giotto, una nueva transformación (véase Lámina 5b). En la Lámina XXXV, el faraón duerme, se indica al pie, «delante» de un pórtico en escorzo visto asimétricamente de lado, si bien, de hecho, debería dormir bajo el pórtico; las dos columnas anteriores, para evitar cortar la figura principal, no llegan hasta el suelo.

En este temor a las intersecciones, casi natural en una concepción plana que prefiere trazar los contornos de un objeto situado detrás –desde el punto de vista espacial– por delante de los que se encuentran «delante» para no ver interrumpidos los contornos de este último, puede quizá también verse una de las ra-

zones de la especial predilección por la denominada «perspectiva inversa». Esta aparece a menudo en épocas anteriores (así, por ejemplo, en el conocido mosaico capitolino de las palomas, igualmente en partes del meandro en perspectiva de Anapa, que data del siglo III a. C., Rep. en M. I. ROSTOWZEW, *Antike decorative Wandmalerei in Süden Russlands*, 1914, Graf. XVII, 1, y frecuentemente en las ornamentaciones perspectivas de dentículos de la cerámica del sur de Italia, véase nuestra Lámina 1b), pero no adquiere una importancia tan fundamental y general como la alcanzada en el arte paleocristiano-bizantino y medieval. La aparición de esta perspectiva inversa se vio seguramente también favorecida, según GRÜNEISEN *(ob. cit.,* pág. 408 y sigs.), por las influencias orientales que transformaron retrospectivamente el plano de base helenístico-romano en la línea de base del antiguo oriente, de tal modo que, dado que las líneas de la armadura del techo de los edificios habían mantenido su sentido oblicuo, se produjo una aparente divergencia (véase nuestra Lámina 4b). La tendencia propiamente oriental de convertir en horizontales las líneas de profundidad (es decir, suprimir el «escorzo») afectó también la línea inferior y superior del techo con lo que surgieron curiosas deformaciones (véase, por ejemplo, *Wiener Genesis,* Rep. XLIV, nuestra Lámina 5a, o la miniatura Boinet CXXIIIa, citada en la nota 33). Hay que rechazar, en todos sus aspectos, la explicación de O. WULFF, *Kunstwissenschaftliche Beiträge,* dedicado a *August Schmarsow,* 1907, pág. 1 y sigs., que considera la «perspectiva inversa» como auténtica inversión de la perspectiva normal, en la que el cuadro hubiese sido concebido desde el punto de vista de un espectador inmerso en él y no exterior a él; véase, por el contrario, entre otros, G. DÖHLEMANN, «Rep. f. Kunstw.», XXXIII, 1910, pág. 85 y sigs.

31. *Simpl. ad Phys.,* 142a, citado, entre otros, por ZELLER, *Philosophie der Griechen,* III, 2, pág. 810.

32. Acerca de la representación del espacio en el arte bizantino, que sólo raras veces sobrepasó una representación plana de los edificios y elementos paisajísticos, concibiéndolos como escenas aisladas sobre un fondo neutro y, al parecer únicamente en Italia, véase, entre otros, JOH. VOLKMANN, *Die Bildarchitekturen, vormehmlich in der italienischen Kunst,* Dis. Berlín, 1900, además de modo especial, E. KALLAB, «Jahrb. d. Kslgn. d. allerh. Kaiserhauses», XXI, 1900, pág. 1 y sigs. y O. WULFF, Rep. XXVII, 1904, *passim,* especialmente pág. 105 y sigs. y 234

y sigs. Véase también nuestras observaciones en las pág. 32 y sigs, así como la nota 38 y sigs.

33. En el arte carolingio se observa muy frecuentemente, de modo especial, un esfuerzo por contrarrestar, mediante una auténtica resurrección de los motivos de la perspectiva antigua, la tendencia a la representación plana; incluso, en algunos casos, se observa claramente el deseo de eliminar los logros conseguidos por esta tendencia. Así, la representación de la fuente de la vida del «Evangelio de Godeskalke» de 781-83 (A. BOINET, *La miniature carlovingienne*, 1913, Rep. lVb, de donde tomamos nuestra Lámina 6b) que, como ha demostrado Strzygowski, remite a un ejemplar siriaco del tipo del «Evangeliario del Etschmiadzin» (Lámina 6a) y que, como aquél, aunque introduce las cuatro columnas posteríores de la cobertura de la fuente, posee una tendencia a la horizontalidad típicamente oriental en las líneas de base y de techo (STRZYGOWSKI, *Das Eischmiadzinevangeliar,* «Byzantinische Denkmäler», I, 1891, pág. 58 y sigs.). En el «Evangeliario de Soissons» de una generación anterior (Boinet, Rep. XVIIIb, de ahí nuestra Lámina 7b), este tipo de representación de la fuente está hasta tal punto «plastificada» que cobra el mismo aspecto que el antiguo *Macellum* (Lámina 7a) del que deriva en último extremo. Puede verse como la pintura carolingia, que en un primer momento había buscado sus modelos sobre todo entre las representaciones decididamente planas del arte siriaco, se encuentra ahora ya capacitada para retomar los modelos de Occidente comparativamente «más plásticos». Podemos incluso hacernos una idea concreta de su estructura: el «Cand. phil. von Reybekiel» ha llamado nuestra atención sobre los mosaicos de la cúpula de la iglesia de San Gregorio construida en Salónica en el siglo V, mosaicos que coinciden con la miniatura del «Evangeliario de Soissons», precisamente en aquellos motivos que no habían aparecido todavía en el «Evangeliario de Etschmiadzin» (la arquitectura de los nichos y especialmente el friso de los pájaros, véase la Lámina de BERCHEM y CLOUZOT, *Mosaïques chrétriennes du IV-X siècle,* 1924, núms. 72 y 78, nuestra Figura 18). Otros testimonios de este «Renacimiento de la perspectiva» son por ejemplo los edificios, en parte espléndidamente diseñados, del Salterio de Utrecht (véase, por ejemplo, Boinet, LXXVIIIb) y «especialmente el espacio interior construido mediante el sistema de eje de fuga que encontramos en la Biblia londinense de Alcuino, (Boinet, XLIV, muestra Lámina 8b) a la que Kern había se-

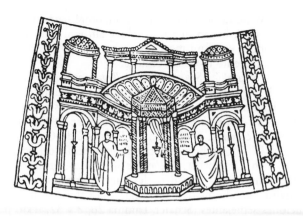

FIGURA 18. – Mosaico de la cúpula de la iglesia de San Jorge de Saló-
nica. Principios del siglo V a.C.

ñalado como uno de los más extraordinarios ejemplos medieva-
les de trazado en perspectiva de un techo («Mitteilungen», págs. 56
y sigs., y Figura 15; véase también nuestras observaciones en la
pág. 38 y la nota 38). No obstante, todas estas perspectivas del arte
del renacimiento carolingio no son completamente comprendidas
en toda su auténtica importancia y en sus relaciones reales, he-
cho que se patentiza incluso en el caso del espacio interior que
acabamos de citar cuyas paredes laterales debido a un escorzo or-
togonal tenían que dirigirse hacia el fondo, mientras que de he-
cho han sido cubiertas por círculos y cortinas no escorzadas co-
mo si se trataran de superficies frontales. En el mismo manuscrito
(Boinet, CXXIIIa), se encuentra un edificio en escorzo oblicuo
en cuya representación la intromisión de una concepción plana
ha dado lugar a un típico mal entendido: el artista, al no com-
prender ya las razones de perspectiva que hacían necesaria la in-
clinación aparente de las líneas del techo, pensé que dicha incli-
nación tenía como finalidad permitir la visión desde un ángulo
interior del techo y, en consecuencia, incrementa el ángulo del
techo convirtiéndolo así realmente en «inclinado». Por lo tanto,
no es de extrañar que todo este «renacimiento» de la perspecti-
va fuera muy efímero. Ya la fuente de la vida del *Codex aureus*
(Boinet, CXVIII) refleja una total confusión entre «adelante» y
«detrás» (véase Lámina 8a). Los edificios, que antes eran repre-
sentados oblicuamente, son en una época posterior construidos

135

progresivamente según la visión horizontal hasta desaparecer todo «escorzo», hecho que no excluye sin embargo la posibilidad de encontrar en el mismo manuscrito edificios en donde se conserva claramente la visión oblicua.

34. Véase J. STRZYGOWSKI, *lkonographie der Taufe Christi*, 1885. Ejemplos de miniaturas bizantinas y bizantinizantes, entre otras Láminas III, 4 y IV, 1-4 (especialmente instructivo A. GOLDMIDT, *Das Evangelier in Rathaus zu Goslar*, 1940, 4); ejemplos sobre los casos de transición de la época de Otón, entre otros Lámina IX, 2-5; un bello ejemplo de arte oriental del siglo X (Elmale-Klisse) en G. MILLET, *Recherches sur l'iconographie de l'Evangile*, 1920, Lámina 131. No deja de tener interés que el arte egipcio antiguo, cuando quería representar una ensenada, recurriera a soluciones semejantes (Schäfer, Lámina 26, 2 y 32, texto pág. 126). Sólo que en aquel caso se trataba del resultado de una combinación de planta y alzado (ensenada, en planta, superficie del agua en alzado) y en éste se trata de un auténtico escorzo en perspectiva: la combinación de dos imágenes planas no perspectivas y la representación plana de una imagen espacial en perspectiva han producido un resultado visual muy similar, aunque en el fondo de significado muy distinto.

Por el contrario la transformación de la corriente de un río en escorzo en «montaña de agua» es realmente análoga (hecho hasta ahora no debidamente examinado) a la transformación del motivo paisajístico, compuesto por numerosos campos figurativos (tal como podemos ver sobre todo en los paisajes de la *Odisea* de Esquilino, vigentes durante la Edad Media), en una franja puramente ornamental. Véase, por ejemplo, las pinturas murales de Purg en Estiria (R. BORRMANN, *Aufnahmen mitelalterlicher Wand-und Deckenmalereien Deutschlands*, sin fecha, Rep. 17, 18) cuyas franjas de suelo pueden sin duda considerarse como restos ornamentalizados de antiguas representaciones de terreno (nuestra Lámina 9). Y, al igual que la «montaña de agua» de la representación del Baustismo se transforma, en el siglo XV, nuevamente y por nuevos métodos, en la corriente de río escorzada en perspectiva, así el motivo persistente de la perspectiva paisajística celebra su magnífica resurrección en el altar de Gante.

35. Sobre Vitellio cuya *Perspectiva* data probablemente de 1270, véase la monografía de Cl. BAUMKER *(Beitr. z. Gesch. d. Philos. d. Mittelalt.*, III, 2, 1908); respecto al posterior desarrollo de

la teoría del conocimiento sobre el problema del espacio, véase nuestra nota 36 y pág. 46.

36. Véase igualmente DUHEM, *ob. cit.*, pág. 37 y sigs. Aquí podemos incluir el pensamiento especulativo posterior que considera que, si (en contraposición a Aristóteles), forzado a rechazar *a limine* la posibilidad de una ἐνέργεια ἄπειρον se admitiera en la forma de la omnipotencia divina una ἐνέργεια ἄπειρον de este tipo, más allá del mundo empírico, nada impediría afirmar que también ésta se encuentra en el mundo empírico y que éste es un universo infinito.

37. La impresión de que la concepción del espacio en la pintura gótico-nórdica se encuentra retrasada en comparación a la de las artes plásticas es tan sólo aparente: la concepción del espacio en la pintura se encuentra en el mismo estadio que en la escultura de la época, con la única diferencia de que sus medios de expresión siguen siendo en principio todavía las líneas y la superficie pictórica por ella delimitada, pues en la representación mental de una superficie pictórica existe una mayor fuerza vinculante que en la representación mental, ideal solamente, de la superficie de un bloque plástico, pues éste, durante el proceso de trabajo, va siendo destruido. Observemos que ya Villard de Honnecourt, en sus panorámicas de edificios, resalta con gran consecuencia, las formas cóncavas curvando o quebrando las líneas hacia abajo y, por el contrario, resalta las formas convexas curvando o quebrando las líneas hacia arriba (véase en la edición oficial de la Bibliothèque Nationale, acerca de las formas cóncavas, Láminas XI y LX, acerca de las formas convexas, Láminas XII, XIX, LXI) e igualmente aleja del eje central del folio los vértices de las ventanas cuando éstos forman parte del espacio cóncavo, mientras que en el caso contrario los acerca a dicho eje (es especialmente instructiva una comparación entre la Láminas LX y la LXI donde la misma capilla es representada de forma cóncava y convexa). Por otra parte, en el mismo autor encontramos también la combinación aparentemente primitiva de planta y alzado (característica en la serrería de la Lámina XLIV), pero siempre en relación con auténticos «escorzos».

38. Véase O. WULFF, *Rep.* XXVII, 1. c.; además, KERN, *Mitteilungen*, 1912. Es significativo que la escultura, sin posible entronque por aquel entonces con la *maniera greca*, conozca, sin embargo, desde Giovanni Pisano el escalonamiento superpuesto, ya que hasta los descubrimientos de Brunelleschi y Alberti no se logra crear el relieve «perspectivo».

39. No es nada fácil fechar los diferentes mosaicos de la cú-
pula, pero la obra de que nos ocupamos aquí es con toda segu-
ridad anterior a 1300 (véase A. VENTURI, *Storia dell'arte italiana,*
V, pág. 218 y sigs. y R. VAN MARLE, *The Development of the Italian
Schools of Painting,* 1923, I, pág. 267 y sigs.). Igualmente la cons-
trucción de eje de fuga puede hallarse, antes de en Duccio y Giot-
to, en diferentes obras a la *maniera greca,* por ejemplo, en el te-
cho curiosamente confuso de uno de los fragmentos del fresco
en Fabriano, seguramente tampoco posterior al 1300 y que pro-
bablemente data, según la amistosa notificación del Dr. C. H. Wei-
gelt, de alrededor de 1270 (véase R. VAN MARLE, *ob. cit.,* Lámina
235; además L. VENTURI, en «Arte», XVIII, 1915, págs. 2). Un hi-
to en el camino de esta evolución representa probablemente el
plinto perspectivo de San Demetrio de Salónica perteneciente
quizás a la reconstrucción del siglo VII (DEHIO-BEZOLD, *Die
kirchliche Baukunst des Abendlands,* I, Gráf. 31 , núm. 9, y DIEHL-
LE TOURNEAU-SALADIN, *Les monuments chrétriens de Saloniki,* 1918).
Sin embargo, hay que admitir con frecuencia que nuestros co-
nocimientos sobre la evolución anterior a Duccio y Giotto son
todavía muy insuficientes. Por ejemplo, serían dignos de una más
detenida investigación los mosaicos inferiores de la fachada de
Santa María la Mayor de Roma que, en cuanto a representación
arquitectónica, superan el nivel de Cavallini, aun cuando no lle-
guen todavía a representar un interior «cerrado» (es decir, que
ocupe toda la superficie del cuadro).

40. La representación de suelos en cuadrícula parece ha-
ber sido frecuente en la Antigüedad sólo en los espejos etruscos,
aun cuando en éstos el suelo (tan ajena era para los antiguos
la utilización de este motivo como la de un sistema ortogonal
de coordenadas) aparece formado normalmente por cuadrados
dispuestos en diagonal o, más frecuentemente todavía, por trián-
gulos (en esto semejantes totalmente al caso de Monreale) y no
pasa completamente por debajo de los pies de las figuras, sino
que concluye con relativa brusquedad en una línea horizontal;
véase, por ejemplo, GERHARD, *Etruskische Spiegel,* V, núm. 27, 28,
32, 40, 57, 64, 67, 109, 139, 1, etc.; especialmente elocuente re-
sulta el ejemplo reproducido en nuestra Figura 19, Gerhard, V,
146, que también se distingue por una representación especial-
mente avanzada del espacio interior; aun cuando aquí se mues-
tra la peculiaridad de una concepción del espacio, en el fondo
pre-perspectiva, es decir, que las paredes de este espacio único es-

FIGURA 19

tán limitadas a derecha e izquierda y son seccionadas en parte
por las figuras que entre ellas se encuentran. También en las pin-
turas occidentales de la Alta Edad Media se encuentran ocasio-
nalmente restos no comprendidos de suelos de este tipo, véase,
por ejemplo, la miniatura reproducida en E. MÂLE, *L'art religieux
du XII siècle en France*, 1922, Figura 12 (igualmente con baldosas
triangulares en el pavimento). Un ejemplo opuesto en cierto mo-
do al mosaico de Monreale lo constituye el conocido icono en
mosaico del Bargello (siglo XII) donde el suelo, de baldosas cua-
dradas, no se interrumpe ya por debajo de las figuras, pero sí ca-
rece de escorzo alguno hasta tal punto que da la impresión de
una alfombra extendida sólo a medias; en el mosaico de Mon-
reale la relación entre las figuras y el suelo pasa de ser una su-
perposición espacial a ser una anteposición plana, sin por ello
dejar de ser una ordenación consecutiva menos plana.

41. Sobre la perspectiva del Duccio, véase además W. KA-
LLAB, *ob. cit.*, pág. 35 y sigs., e igualmente C. H. WEIGELT, *Duc-
cio di Buoninsegna*, 1911, pág. 53 y sigs.; y G. J. KERN, *Rep.*, XXXV,
pág. 61.

42. Las ortogonales de las zonas laterales del techo corren pri-
mero totalmente paralelas a las ménsulas que lo dividen (se trata
de una construcción pura de eje de fuga) para converger luego en

los márgenes, al encontrarse con las paredes laterales en la forma utilizada en la Antigüedad, conocida ya por nosotros (ver nota 24). No es por lo demás casual que Duccio, al pintar las tres representaciones parecidas de interiores del cuadro de la Catedral (el *Lavatorio*, la *Despedida de los Apóstoles* y la *Cena*) acentuara de modo especial el centro de fuga de las ortogonales centrales mediante una pequeña losange que sólo en la representación de la *Última Cena* está cubierta por la aureola de Cristo.

43. La opinión de KERN, «Mitteilungen», 1. c. pág. 56, de que la construcción de eje de fuga no fue introducida hasta después de Duccio en el arte del Trecento, y gracias a un nuevo, digamos, espontáneo retorno a la Antigüedad, ha sido contradicha; por un lado, porque la afirmación dje que esta construcción «no se encuentra en ningún ejemplo pictórico entre mediados del siglo IX y el siglo XII» es falsa puesto que se observa ya en el Duecento (los ejemplos citados en la nota 39 podrían ser más numerosos dado que el material conocido es mayor) y remite probablemente a una tradición bizantina; y, por otro lado, porque el mismo Duccio trató, en los tres interiores citados en la nota 42, las partes laterales del techo (e igualmente las paredes verticales) según este «antiguo» principio. Sólo en los casos donde representa un techo relativamente estrecho y no dividido por una articulación arquitectónica –Duccio no construye todavía los suelos en perspectiva-, como en el caso citado por Kern de la Anunciación del altar de la Catedral en que el plano parcial coincide por decirlo así con el plano global, queda excluido totalmente el principio de eje de fuga y no porque todavía Duccio lo desconociera, sino porque en un caso especial de este tipo podía superarlo completamente.

44. KERN, «Mitteilungen», 1. c. Figura 6. Es interesante observar que las sombras de las cuadrículas del techo no deben ser entendidas como tales, sino que deben ser utilizadas como elementos de simetría.

45. Acerca de los Lorenzetti, véase por ejemplo la gran Madonna de la Academia de Siena; entre las obras nórdicas, por ejemplo, la conocida *Presentación en el Templo* de Broederlam.

46. Esta es la razón de que, en sentido estricto, no se pueda hablar en los Lorenzetti, como lo hace KERN, «Mitteilungen», 1. c., pág. 61, de conquista de un único punto de fuga para el conjunto del plano, pues, desde el punto de vista puramente

perspectivo, se trata todavía en lo esencial tamibién en este caso, de un simple plano parcial que, de no estar cubiertos los laterales del suelo por las figuras, resultaría construido por dos planos marginales trazados según el principio de la construcción de eje de fuga. Sólo que este plano parcial está orientado voluntariamente y con exactitud matemática hacia un punto de fuga, en lugar de estarlo hacia una zona de fuga mayor, aspecto en que también los Lorenzetti superan a Duccio hasta el punto de que a veces el plano parcial llega a sobrepasar los límites de la arquitectura del cuadro. Véase el Nacimiento de Pietro Sienés de 1443 donde el espacio principal, que ocupa dos zonas de lo pintado, resulta también unificado en perspectiva como consecuencia de la orientación unitaria del suelo (mientras que el atrio, representado en la tercera zona, se mantiene todavía aislado). En Duccio no puede hablarse todavía de una unificación perspectiva semejante entre varias zonas del cuadro, antes bien, en casos como éste en que representa en dos imágenes escenas distintas, que se desarrollan simultáneamente y en el mismo edificio (Cristo ante Pilato y la negación de Pedro), recurre a un procedimiento peculiar tal como la unión de los dos espacios parciales mediante una escalera que pasa por encima del espacio parcial intermedio uniéndolos así no perspectivamente, sino arquitectónico-funcionalmente.

47. Ha sido también destacada como tal, de distintas formas, por ejemplo por KERN (que, en la *Rep.*, XXV, pág. 58, reproduce una muy característica Anunciación de Colonia) o, por ejemplo, por W. STANGE *(Deutsche Kunst um 1400*, 1923, pág. 96), pero siempre es interpretada como una «imprecisión» o un «error»: se olvida, pues, el hecho de que también en Italia la unificación de los planos parciales constituye la etapa preliminar históricamente necesaria para la unificación del plano global, unificación que sólo podrá lograrse una vez se halla alcanzado el concepto de la extensión homogénea e ilimitada. Lo que es válido para las partes adyacentes de un plano global lo es asimismo para los casos en que éste aparece dividido por un corte transversal, y para las partes de dicho plano situadas una tras otra, las cuales en principio poseen siempre un punto de fuga particular. Entre otros muchos ejemplos, véase una miniatura procedente de la Italia septentrional de entre 1350 y 1378 reproducida en G. LEIDINGER, *Meisterwerke der Buchmalerei aus Handschriften der bayrischen Staatbibliothek in München*, 1920, Lámina 25a, e igual-

mente el cuadro votivo de Schaffner en la Galería de Arte de Hamburgo. Es espccialmente notable el fenómeno siguiente: las ortogonales de una alfombra, que desde las gradas de un trono sigue extendiéndose por el suelo (por ejemplo en la Virgen de Siena de Lorenzetti, rep. parcial en KERN, «Mitteilungen», 1. c., Figura 18, o en la Virgen de Alterburg, rep. *Kunstgesch. Gesellschaft für photographische Reproduktion*, III, 8, nuestra Lámina l4a), formando con éste un plano único, pero obedeciendo a un punto de fuga propio, válido sólo para las líneas de profundidad de la alfombra y no para las del suelo. La unidad del concepto objetivo «alfombra» sigue siendo más fuerte que la del concepto formal «plano global» (véase nota 51).

48. POMPONIUS GAURICUS, *ob. cit.*, pág. 192: *«Omne corpus quocunque statu constiterit, in aliquo quidem necesse est esse loco. Hoc quum ita sit, quod prius erat, prius quoque et heic nobis considerandum. At qui locus prior sit necesse est quam corpus locatum, Locus igitur primo designabitur, id quod planum vocant».* Esta prioridad del espacio sobre los diferentes objetos (puesta de manifiesto con ejemplar claridad en el célebre apunte de Leonardo para el fondo de la «Adoración de los Reyes» de Florencia) va acentuándose cada vez más en el curso del siglo XVI hasta llegar a la formulación clásica de Telesio Bruno (citas en la pág. 122; véase además L. OLSCHKI, *Dtsch. Vierteljahrsschrift f. Literaturwiss. und Geistesgesch.*, II, 1924, pág. 1 y sigs. especialmente pág. 36 y sigs.).

49. Hay que observar que los logros de Duccio en la representación del espacio, así como los de sus sucesores, eran conocidos ya en el taller de JEAN PUCELLE en cuyo «Bréviaire de Bellevice» (anterior a 1343) se encuentran ya «cajas espaciales» totalmente italianas (véase también una breve invitación en G. VITZHUM, *Die Paris. Miniaturmal.*, 1907, pág. 184); la Anunciación contenida en su libro de horas, conservado en los «Cloisters» del Metropolitan Museum de Nueva York (L. DELISLE, *Les heures dites de Pucelle*, 1910, fol. 16) tiene probablemente como antecedente la *Anunciación de la Muerte* de Siena, obra de Duccio. El arte de Pucelle puramente parisino pone de relieve –en especial en los frescos de la «Tour de la Garderobe» absolutamente no espaciales y que deben haber sido pintados más bien antes que después– que no debe supervalorarse el papel desempeñado por el arte de Avignon en la difusión del estilo italiano hacia el Norte. Nos encontramos, pues, ante un movimiento de carácter demasiado fundamental como para poder explicarlo por el hecho

aislado del exilio de los Papas, pudiendo decirse que, en lo esencial, la evolución no hubiera sido muy distinta de haber permanecido los Papas en Roma durante el siglo XIV.

50. En el *Martirio de Santo Tomás* del Maestro Franke, las ortogonales marginales de la mitad izquierda del cuadro convergen ya prácticamente con las ortogonales de la parte central, mientras que las de la parte derecha divergen de modo considerable. En este caso, se ha superado ya a medias el principio del «plano parcial». Por lo demás, la desviación a ambos lados de las ortogonales laterales es tan frecuente que apenas es preciso citar ejemplos al respecto (numerosos ejemplos pueden encontrarse en COUDERC, *Album de portraits d'après la collection du département des manuscrits*, sin fecha, Láminas XX, LXI, LVIII, etc.). Al mismo tiempo, el principio del eje de fuga se mantiene hasta bien entrado el siglo IX (véase, por ejemplo, la lámina áurea de Lüneburg, reproducida también en C. G. HEISE, *Norddeutsche Malerei*, 1913, Lámina 47). En la célebre iluminación dedicatoria, en dos páginas, de las «Heures» del Duque de Berry, de Bruselas (magnífica reproducción de la doble página en E. BACHA, *Les très belles miniatures de la bibliothèque de Belgique*, 1913, Lámina VI, de donde tomamos nuestra Lámina 16), en la página en que se presenta al destinatario, puede verse (naturalmente imprecisa) una perspectiva pura de punto de fuga en el sentido de los Lorenzetti, Broederlam, etcétera; por el contrario, la página que representa a la Virgen posee una perspectiva pura de eje de fuga en el sentido de Lorenzo di Vicci, Ugolino da Siena, etc. ¡los dos métodos elaborados por los sucesores de Duccio se encuentran en una misma obra de arte! Un caso especialmente interesante se presenta cuando un determinado modelo estimula a un artista a crear una fuerte convergencia entre las paredes laterales de la caja espacial (y con ello los líníítes laterales del cuadrado del suelo), sin atreverse a forzar con la intensidad correspondiente las ortogonales adjuntas; en tales casos se llega frecuentemente a prolongar los límites laterales como diagonales de las baldosas del suelo (véase, por ejemplo, COUDERC, *ob. cit.*, Láminas LX y LXXV, o nuestra Lámina 15b tomada de V. LEROQUAIS, *Les sacramentaires et les missels manuscrits*, 1924, Lámina LXXVIII. En principio, esta transformación en diagonales parece deberse a una causa lógico-objetiva, la cual, a su vez, se basa en un importantísimo proceso muy significativo para la formación del concepto moderno del espacio en la escultura del gótico alto; hecho que nos vincula con una

fidelidad más o menos consciente al espacio poligonal que resulta de la traslación del baldaquino estatuario gótico a una superficie plana. Hasta principios del siglo XIII la escultura de gran tamaño se nutre en forma considerable de traslaciones de esculturas pequeñas y especialmente de modelos pictóricos con formato monumental (numerosos ejemplos de este último procedimiento pueden verse en E. MÂLE, *ob. cit., passim;* respecto al primero, tenemos la traslación de un Cristo de marfil carolingio al relieve «Noli me tangere» de las puertas de la catedral de Hildesheim, el cual posteriormente aparece en la Ascensión del tímpano de Peterhausen, ahora en el museo de Karlsruhe, pero cuya composición de conjunto está ya determinada por modelos borgoñonés y del sudoeste de Francia). Con el desarrollo de la escultura gótica se produce un trastocamiento radical de esta situación, en el sentido de que, en adelante, serán la escultura de tamaño pequeño y la pintura las que sufrirán la influencia de la gran escultura como se demuestra en forma magistral, como caso concreto, en la representación de la Cruciffixión, por A. GOLDSCHMIDT, «Jahrb. d. Kgl. Preuss. Kstslgn», XXXVI, 1915, pág. 137 y sigs.; véase también, por ejemplo, los dibujos de Villard de Honnecourt, o bien una figura como la de Santa Elena en la capilla bautismal de San Gereón, Lámina en P. CLÉMENT, *Roman Monumentalmalerei in dem Rheinlanden,* 1916, Lámina XXXVI, que innegablemente deriva de un tipo estatuario del género de la Virgen de Magdeburgo (A. GOLDSCHMIDT, *Got. Madonnenstatuen in Deutschland,* 1923, Lámina 12). En el curso de este gran proceso (que se invertiría de improviso en el siglo XV), también los baldaquinos poligonales y, algo después, los pedestales poligonales de las figuras esculpidas son traducidos a formas planas (ejemplos pueden encontrarse fácilmente en G. DEHIO, *Gesch. d. Dtsch. Kunst,* II, Lámina 405/5, todavía simples proyecciones planas; igualmente Lámina 407, ya «perspectiva»). Surge así un espacio poligonal que parece sobresalir a medias de la superficie del cuadro (véase también nuestra Lámina 15b) y cuyas oblicuas paredes posteriores tienen naturalmente que cortar el suelo en diagonal. Representaciones posteriores de este «espacio de baldaquino» en otro más amplio, de gran arquitectura, pueden encontrarse también en VENTURI, *Storia dell'arte italiana,* V, Figura 558 o 602 (reproducciones de obras) y también en la conocida *Presentación en el Templo* de Broederlam, en el museo de Dijon. Por lo demás, junto a estas construcciones perspectivas del

suelo, más o menos evolucionadas, se encuentran además, especialmente en el norte, representaciones primitivas por completo, carentes en absoluto de escorzo y en donde la representación del plano del suelo sigue siendo un sencillo trazado geométrico.

51. Sobre la perspectiva de los van Eyck, véase especialmente las obras G. J. KERN citadas en la nota 20, además DOEHLEMANN, *Rep.*, *XXXIV*, 1911, págs. 392 y sigs. 500 y siguientes. Rep., 1972, pág. 262 y sigs. Esto responde al hecho de que hasta esta etapa estilística, y no ya en el Trecento, no se alcanza la auténtica unificación de todos los planos horizontales, etapa en que el principio de punto único de fuga es aplicado también al plano vertical, trazado siempre hasta entonces según una perspectiva totalmente paralela o bien, en los casos de visión simétrica, según la construcción de eje de fuga más o menos libremente utilizada. Sólo ahora las ortogonales de una alfombra extendida sobre varios peldaños continúan las ortogonales de los anteriores planos correspondientes (véase nota 47), escalones o suelo. Todo esto no es más que un avance en el camino hacia la prevalencia del espacio infinito frente a las cosas finitas logrado únicamente cuando las ortogonales de todos los planos convergen en un único punto.

52. Es precisamente por esto por lo que la *Virgen de la Iglesia* de Berlín, que difícilmente puede datar de fecha anterior a 1433-34 (Lámina 17b) cabe considerarla obra de Jan van Eyck, aun cuando las tan discutidas miniaturas del *Libro de Horas* milano-torinés se atribuyan a Hubert van Eyck. La razón de atribuir a esta *Virgen de la Iglesia* una fecha anterior y considerar como su autor a Hubert (caso de ser éste el verdadero autor de las miniaturas precedentes) radíca sobre todo en su parentesco con el *Oficio fúnebre* de las *Horas de Milán* (ahora en Turín, en el Museo Cívico) (Lámina 17a). Aun cuando en ambos casos se representa una iglesia gótica desde una perspectiva similar, es decir, desde un punto de vista muy lateral, aparecen junto a este común rasgo objetivo diferencias estilísticas muy destacadas, especialmente en lo que respecta a la concepción del espacio perspectivo. La miniatura de Milán no se atreve todavía a limitar el espacio mediante el marco del cuadro (de tal modo que el comienzo objetivo del mismo parezca encontrarse de este lado de la superficie del cuadro) y prefiere –en un significativo compromiso con formas de representación más antiguas que presentan a la arquitectura, a pesar de visualizar el espacio interior, como

cuerpos plásticos externos encerrados en sí-, introducir una ficción especial en la que el edificio resulte incompleto y cuyas partes terminadas se encuentren ya del otro lado de la superficie del cuadro, por lo que todo el edificio aparece dentro del espacio del cuadro (el arranque de la bóveda y los lunetos del primer crucero se interrumpen al parecer casualmente). En la *Virgen de la Iglesia,* por el contrario, el espacio no se interrumpe ya objetivamente, sino que es forzado subjetivamente (y las copias del Palazzo Doria y del museo de Amberes nos demuestran que una reducción sucesiva de sus dimensiones no es lo que produce esta impresión). Nos encontramos ante un espacio que, por encima del plano del cuadro y cortado al mismo tiempo por él, parece incluir en sí al espectador, efecto que nuestra imaginación amplía aún más porque la representación lo muestra solamente como un «fragmento». Así, la *Virgen de la Iglesia* desde el punto de vista de la perspectiva, se halla en la misma línea que el retrato de los Arnolfini, de 1434 (Lámina 18b) que, desde el punto de vista de la concepción del espacio, guarda la misma relación con el *Nacimiento de San Juan* de las *Horas de Milán* (Lámina 18a) que la *Virgen de la Iglesia* con el *Oficio fúnebre:* al igual que allí el espacio de la Iglesia, aquí el interior de la habitación burguesa se representa de modo tal que (¡obsérvense sobre todo las cortadas ortogonales de las vigas del techo!) la superficie del cuadro no parece delimitarlo, sino cortarlo, y nos muestra menos cantidad de espacio de lo que en realidad el cuadro sugiere. Con él se corresponden todos los demás elementos: no sólo el niño de la Virgen de la Iglesia parece hermano del de la Madonna de Lucca, sino que también la Virgen es muy semejante a la Santa Catalina del altarcito de Dresde e incluso los pliegues del traje se parecen a los de Jeanne de Chenany del retrato de los Arnolfini. El problema del maduro Jan consistirá en coordinar la ilusión de un espacio abierto lleno de luz y sombras con una consolidación estatuaria y un acabamiento plástico de los diferentes objetos (posteriormente aparece una ligera rigidez y un cierto aplanamiento del tipo de las que pueden observarse de modo especial en la *Virgen de la Fuente* de Amberes con el estilo anguloso de sus pliegues, el niño reducido casi violentamente a una representación plana, y su renuncia casi arcaica a la visión paisajística abierta), problema que vemos planteado y resuelto en el mismo sentido en la *Virgen de la Iglesia,* en el retrato de los Arnolfini y en la Madonna de Lucca. En las miniaturas milano-to-

rinesas las figuras son pequeñas y sutiles, casi incorpóreas y totalmente subordinadas al espacio; en las obras realizadas hacia 1435, entre el espacio y las figuras, se ha establecido un completo equilibrio: las figuras son tan grandes, potentes, en actitud tan grave y envueltas en tan pesados ropajes que recuerdan la escultura monumental de finales del siglo XIII. Precisamente la *Virgen de la Iglesia* que, dado todo su refinamiento pictórico produce una impresión especialmente plástica, iba a destacar con tal fuerza que el artista, para evitar intersecciones molestas, se ve obligado a darle más espacio mediante una elevación del triforio del coro. Tampoco es casual que el espacio de la iglesia del *Oficio fúnebre* milanés se distinga en la estilización de sus formas arquitectónicas, en cuanto tales, del cuadro de la Virgen de Berlín de forma característica y a primera vista casi paradójica: en la primera, que es anterior, los pilares góticos tardíos, muy fraccionados y sin capitel, resueltos en cierto modo en reducidas franjas de luz y sombra, corresponden a una concepción global antiplástica y antiestructural; en la segunda, más tardía, volvemos a encontrarnos con las columnas en haces plásticamente desarrollados y muy diferenciados cuya función estática viene expresada por capiteles del gótico «clásico» de Amiens y Reims. Nos encontramos, pues, ante la alternativa de ver en la *Virgen de la Iglesia* la superación de la concepción artística de Hubert por Jan, o bien la superación del joven Jan por su propia visión artística posterior y más madura, cosa que nos parece mucho más probable, como opina Friedländer. En ambos casos se atribuye la Virgen al más joven de los dos hermanos y es considerada de la época del retrato de los Arnolfini. Es característico por lo demás que, de entre las numerosas obras que imitan la concepción espacial de la *Virgen de la Iglesia,* las más antiguas carezcan de su genial agudeza y no representen una estilización en el sentido de la concepción del espacio que esta obra había decididamente superado. Tanto el dibujo a punta de plata de Wolfenbüttel, publicado por H. Zimmermann como si fuese un dibujo de van Eyck («Jahrb. d. kgl. Pr. Kunstlg.», XXXVI, 1915, pág. 215), como el cuadro de la iglesia del Maestro hamburgués de Heiligenthal (Lámina en C. G. HEISE, *ob. cit.,* Lám. 90, nuestra Lámina 17c) obedecen a la exigencia de dar a la arquitectura del cuadro un límite objetivo por su parte delantera –de forma análoga, pero con elementos más refinados, al tríptico de Chevrot y al altar de Cambray de Roger– y «completar» la visión interior

147

del espacio mediante un fragmento de arquitectura exterior; también el Maestro de Heiligenthal construyó junto al interior, tipo van Eyck, todo un atrio cuyo pavimento tiene un punto de fuga propio.

53. Acerca de este problema, véase el debate entre KERN y DÖLHEMANN en «Rep. f. Kunstwiss.», XXXIV y XXXV: Kern podría tener razón al afirmar que la Virgen de Frankfurt de Petrus Christus, de 1475, se construyó ya según un punto de fuga único para todo el espacio, siendo poco aventurado atribuir este perfeccionamiento de la perspectiva nórdica a Jan van Eyck, pues este perfeccionamiento corresponde más a la capacidad del gran innovador que a la de sus epígonos, comparativamente insignificantes. Pues, citando nuevamente a Lessing: «La perspectiva no es cuestión de genio»; debido precisamente a esto, se puede comprender que un espíritu prosaico como el de Petrus Christus pudiese llegar, mediante la consolidación total de los elementos de la perspectiva lineal, al mismo resultado que ya habría conseguido Jan van Eyck en un momento en que la construcci6n de la estructura lineal no se había aún racionalizado completamente y ello gracias a su «seguridad sonámbula en la captación de cualquier matiz cromático» (Friedländer). También en el campo del retrato avanza Petrus Christus un paso más respecto de su gran predecesor y modelo: mientras Jan van Eyck se había simplemente contentado en todos sus retratos de medio busto con un fondo oscuro que, no obstante, en este caso y también en virtud de su «seguridad sonámbula», no da la impresión de una superficie monocroma muerta, Petrus Christus crea el retrato de espacio angular (véase el retrato de Sir Edward Grymestone junto al Conde de Verulamio) y, acentuando el principio de seccionamiento de van Eyck, intenta crear por medios racionales la esfera espacial. Entre paréntesis observemos que ya por esta razón nos inclinamos a considerar como obra de Petrus Christus, o de un imitador suyo, el dibujo a punta de plata de Frankfurt que representa a un hombre con un halcón, recientemente atribuido a Jan van Eyck (véase M. J. FRIEDLÄNDER, *Die altniederländische Malerei*, I, 1924, Lámina XLVIII, texto pág. 124) ya que en su estructura correspondo casi literalmente al retrato de Grymestone. Respecto a la perspectiva de Bouts (quien, como todos los pintores nórdicos del siglo XV, tuvo que servirse en la práctica del procedimiento descrito en nuestra nota 60), véase G. J. Kern, «Monatshefte für Kunstwissenschaft», III, pág. 289.

54. Sólo la zona de las sibilas del altar de Bladelin parece tener un punto de fuga único: punto que estaría situado en el regazo de la Virgen y que por tanto coincidiría exactamente con el significativo centro de gravedad de la composición, lo que respondería a la visión artística de Roger, tan concentrada y dramática como poco emotiva y seductora.

55. Sobre la perspectiva en la pintura alemana del siglo XV y especialmente en Durero, véase SCHURITZ, *ob. cit.;* sobre Durero, en cuanto teórico de la perspectiva, véase también E. PANOFSKY, *Dürers Kunsttheorie,* 1915, pág. 14 y sigs. De los diferentes métodos mecánicos auxiliares empleados para la substitución de la tradicional construcción geométrica, de los que también Durero se ocupó de modo especial, trata en un pequeño trabajo Daniel HARTNACCIUS, *Perspectiva mechanica,* Lüneburg, 1683.

56. En el libro de pintura de CENNINO CENNINI (ed. A. Ilg., 1871, caps. 85 y 87) se dice todavía que las partes más alejadas del paisaje se representan con matices más oscuros que las más próximas (opinión que hubo de combatir expresamente LEONARDO, *Tratatto,* núm. 234) y que en los edificios las líneas de los entablamientos de cubierta deben descender, las de los perfiles de base ascender y las de las cornisas intermedias ser «uniformes», es decir, horizontales.

57. Así, entre otros, SCHURITZ, *ob. cit.,* pág. 66 y sigs.

58. Véase G. J. KERN, «Jahrb. d. Pr. Kunstlg.», XXXIV, 1913, pág. 36 y sigs., y además J. MESNIL en *Revue de l'art,* XXXV, pág. 145 y sigs.

59. ALBERTI, *ob. cit.,* pág. 81.

60. Sobre el procedimiento perspectivo de Alberti, en otro tiempo identificado a menudo con la conocida «construcción de punto de distancia», debería existir actualmente unanimidad: véase PANOFSKY, «Kunstchronik», N. F., XXVI, 1914/15, col. 505 y sigs., G. J. KERN, *ibíd.,* col. 515, y recientemente compendio de H. WIELEITNER, «Rep. f. Kunstwiss.», XLII, 1920, pág. 249 y sigs. Parece que en el norte, antes de ser conocido el inmediato procedimiento perspectivo exacto, basado en la representación de la pirámide visual seccionada, se recurría para la correcta medición de los intervalos de profundidad (en la medida en que se atribuía algún valor a esta correcta medición) a las diagonales trazadas en el «cuadrado de base». Estas diagonales se utilizaban en Italia, por ejemplo por Alberti, sólo como elementos de control con los que verificar la exactitud de las construcciones realizadas

por otros medios; fue no obstante posible utilizarlas también directamente como elemento de construcción, pues los puntos en que cortan las ortogonales determinan de hecho sin más la posición de las buscadas transversales. Que en el Norte existía una práctica artenasal semejante se deduce de la obra de HIERONYMUS RODLER, *Perspectiva,* aparecida en Frankfurt en 1546, y sin tratar todavía por la crítica moderna en la que se transmite expresamente este procedimiento artesanal puro: en primer lugar hay que trazar las ortogonales convergiendo en un punto de fuga para determinar después los intervalos de profundidad, *«einen halben Creutzstrich so ferr dich gutdunket, und ruck denselben halben Creutzstrich so hoch und nider, nach dem du die Steyn (sc. die Bodenfliesen) breyd oder schmahl haben wilt. Denn je neher du mit dem halben oder gantzen Creutzstrich hinuff ferst, je breydter die styn und unförmlicher sie werden, wann dieser Creutzstrich oder Creutzlini bringt die Verlierung oder Steyn, wie sie sich nach rechter Art, je dieffer sie im geheuss Stehn, je lenger je mehr verlieren oder verkleynern sollen»* (col. A, 4 v. sig., nuestra Figura 20).

La existencia de un método así, se explica quizá por el hecho singular de que el denominado procedimiento de punto de distancia (Figura 21), no enseñado en Italia hasta después de 1583 por Vignola-Danti (Serlio nos transmite uno en apariencia parecido pero de hecho falso, y además un dibujo en perspectiva de Scamozzi, conservado en los Uffizi, carp. 94, núm. 8963 y construido según el método de Alberti), se encuentra ya en el Norte en Jean Pélerin y en algunos de sus sucesores (Jean Cousin y Vre-

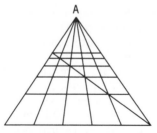

FIGURA 20. – Construcción perspectiva del «cuadrado de base» seccionado en cuadrículas según Hyeromus Rodler (precedente del «procedimiento del punto de distancia»): la diagonal no sólo sirve para controlar, sino también para determinar los intervalos de profundidad, aunque su posición sea establecida arbitrariamente.

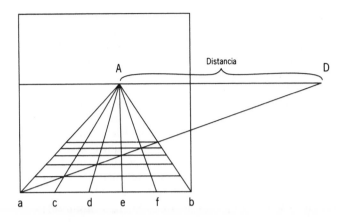

FIGURA 21. – Construcción perspectiva del «cuadrado de base» seccionada en cuadrículas según el «procedimiento con punto de distancia»: los intervalos de profundidad son proporcionados por la diagonal cuyo extremo D se obtiene llevando sobre el horizonte la «distancia» al punto de vista A; es decir, el intervalo entre el ojo y la superficie del cuadro.

deman de Vries). De esta práctica artesanal, tal como la presenta Hyeronimus Rodler, totalmente ignorante en lo tocante a la teoría (¡que no duda en aconsejar para ampliar el fondo una construcción con dos puntos de vista!) puede decirse que es en realidad, un procedimiento de punto de distancia sin punto de distancia: coincide con éste solamente en que las diagonales indican inmediatamente los intervalos de profundidad de las transversales. Sobre esta base se comprende cómo en el Norte resultaba más fácil llegar al procedimiento de punto de distancia que en Italia: el ojo muestra, como explícitamente dice también Rodler, que el escorzo se hace tanto más rápido cuanto «más arriba se llega» con la diagonal. No faltaba más que un paso para comprender que el intervalo que separa la intersección de esta diagonal con el horizonte del punto de vista se encuentra en una relación exacta y constante con la distancia del ojo a la superficie del cuadro (el mismo Viator indica expresamente que este intervalo es exactamente igual; indica solamente [fol. A, 5r] que los *tertia puncta* o *tiers points,* es decir, los «puntos de distancia», están más o menos alejados del ojo *«secundum sedem fingentis et praesentem aut distantem visum»).* El procedimiento de punto dis-

151

tancia, correcto y muy elaborado, de Vignola-Danti, al igual que la *costruzione legittima* de L. B. Alberti, es probablemente una forma depurada y sistematizada de una más antigua tradición artesanal, sólo que en este último caso se trataba de un uso de la novedosa praxis nórdica, mientras que en el primero se trata de un legado de la tradición italiana del Trecento.

Es dudoso que antes de Vignola-Danti se conociera en Italia el procedimiento de punto de distancia. Que Piero della Francesca lo ignoraba es admitido también por WIELEITNER («Repertorium f. Kunstwiss.», XLV, 1924, pág. 87); en lo que respecta a Leonardo, el dibujo reproducido por SCHURITZ, *ob. cit.*, Figura 15 (Ravaisson-Mollien, ms. M. fol. 40r) demuestra solamente que las diagonales de las superficies superior e inferior de un cubo se encuentran en un uno y el mismo punto del horizonte, y el dibujo reproducido por el mismo autor en la Figura 16 (Ravaisson-Mollien, ms. M. 3v, nuestra Figura 22) no tiene probablemente nada que ver con la perspectiva, pues en él falta precisamente la línea más importante, a saber el lado posterior de la base, mientras que, por otra parte, desde un punto de vista perspectivo, serían totalmente supérfluas las líneas AC y BD. Es probable que este dibujo sirviera solamente para ilustrar la idea de que dos triángulos con la misma base y la misma altura tienen una superficie igual.

En este sentido, podemos examinar brevemente el procedimiento de Pomponius Gauricus cuya descripción es considerada imposible de interpretar desde que P. KRISTELER *(Mantegna,* 1912, pág. 104 y sigs.) rebatió la interpretación de BROCKHAUS *(ob. cit.,* pág. 51) con buenos argumentos pero sin substituirla (véase también SCHURITZ, *ob. cit.,* pág. 14). Pero, traduciendo literalmente el texto y teniendo en cuenta a la vez que los continuos *hic* y *sic* introducidos en él debían acompañar a una explicación gráfica adjunta y que por ello el texto tiene que parecer por fuerza discontinuo e incompleto, no resulta imposible una explicación satisfactoria. Dicho texto, en traducción literal, dice como sigue *(ob. cit.,* pág. 194 y sigs.): «*Ad perpendiculum mediam lineam demittito, Heinc inde semicirculos circunducito, Per eorum intersectiones lineam ipsam aequoream trahito, Nequis uero fiat in collocandis deinde personis error, fieri oportere demonstrant hoc modo, Esto iam in hac quadrata, nam eiusmodi potissimum utimur, tabula hec inquiunt linea, At quantum ab hac, plani definitrix distare debebit? Aut ubi corpora collocabimus? Qui prospicit, nisi iam in pedes despexerit, prospiciet a pedibus, unica sui ad minimum dimensione, Ducatur, itaque*

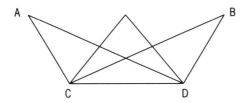

FIGURA 22. – De un esbozo de perspectiva dibujado por Leonardo.

quot uolueris pedum linea hec, Mox deinde heic longius attollatur alia in humanam staturam Sic, Ex huius autem ipsius uertice ducatur ad extremum aequoreae linea Sic, itidem ad omnium harum porcionum angulos Sic, ubi igitur a media aequorea perpendicularis hec, cum ea que ab uertice ad extremum ducta fuerat, se coniunxerit, plani finitricis Lineae terminus heic esto, quod si ab equorea ad hanc finitricem, ab laterali ad lateralem, absque ipsarum angulis ad angulos, plurimas hoc modo perduxeris lineas, descriptum etiam collocandis personis locum habebis, nam et cohaerere et distare util oportuerit his ipsis debebunt interuallis». Traducción: «En el centro (es decir, ¡de la hoja de dibujo!) se traza una perpendicular; después, desde aquí, se trazan semicírculos. A través de sus puntos de intersección se traza una horizontal. Pero, para no cometer error alguno en la ordenación de las figuras, se procede, como se nos ha enseñado, de la forma siguiente: en esta superficie rectangular, pues suele ser de este tipo la que utilizamos la mayoría de las veces, deberá disponerse, como decimos, de una línea semejante (es decir, horizontal). Pero, ¿a qué distancia debe encontrarse de esta línea la línea de delimitación del plano de base (es decir, el lado posterior del cuadrado de base en escorzo cuya obtención es siempre la primera tarea del procedimiento de construcción perspectiva y no la del horizonte)? Y, ¿dónde colocaremos los cuerpos? Todo el que mire hacia adelante, si no mira directamente a sus pies, verá por lo menos desde los pies hacia delante una medida igual a su propio tamaño. Por eso tendrá que prolongar esta línea tantos pies como desee. Después trácese a una determinada distancia (no a una determinada longitud) otra línea de la altura de un hombre, así. Desde su vértice se traza una línea hasta el principio de la horizontal, así. Y del mismo modo hasta los extremos de todos estos segmentos parciales, así. Ahora, allí donde esta perpendicular intermedia corta la línea trazada desde el vértice (es decir,

la línea trazada a la altura de un hombre) hasta el principio de la horizontal, deberá encontrarse el lugar de la línea de delimitación del cuadrado de base. Y, cuando haya trazado numerosas líneas desde la horizontal hasta esta línea de delimitación, de un lado al otro, tal como lo hago yo, habrá delimitado el lugar para la disposición de las figuras, pues precisamente es en estos intervalos donde se unirán y distanciarán entre sí del modo que les corresponda».

De esta descripción, indudablemente complicada y, como ya hemos dicho, con lagunas, se deduce con certeza en primer lugar que la posición del lado posterior del cuadrado de base tiene que encontrarse sobre una línea perpendicular, trazándose desde el vértice de otra perpendicular de la altura de un hombre, el rayo visual hasta el principio de la horizontal; y, en segundo lugar, que el punto base de esta segunda perpendicular tiene que desplazarse lateralmente de modo tal que corresponda a la distancia desde el ojo. La instrucción de Gauricus no alude, pues, a otra cosa que al alzado lateral de la pirámide visual, tal como ha sido construido en el dibujo auxiliar de Alberti (Figura 8, arriba a la derecha), y coincide también con el método de Alberti en que la horizontal ha de subdividirse en diversas partes iguales cuyos extremos tienen que unirse igualmente con el vértice de la perpendicular a la altura de un hombre. Puede por tanto afirmarse que así como la posición del lado posterior del cuadrado tiene que ser determinada mediante el punto de intersección del rayo visual superior con la «perpendicular mediana», así la posición de las demás transversales tendrá que ser determinada por los puntos de intersección de los demás rayos visuales con esta perpendicular intermedia. Las líneas que han de ser trazadas «desde la horizontal a la línea (posterior) de delimitación del cuadrado de base» son evidentemente las ortogonales (algo que no se dice expresamente es que éstas deben converger en un «punto de vista» colocado a la misma altura del vértice, pero esto es uno de los aspectos obvios que el texto, completado por la demostración directa, se permite pasar por alto), y las líneas trazadas *absque ipsarum angulis ad angulos* son, por fin y sin duda alguna, las diagonales del cuadrado de base mediante las cuales toda la construcción encuentra su demostración y conclusión. En resumen, resulta pues que el procedimiento de Pomponius Gauricus es idéntico de principio a fin al procedimiento de Alberti, o idéntico de forma más evidente al método enseñado por Du-

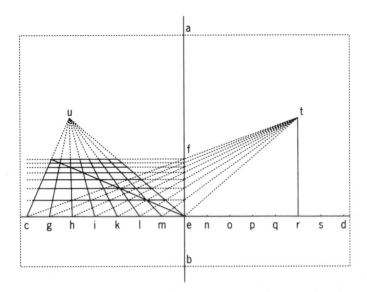

FIGURA 23. – Construcción de una perspectiva del «cuadrado de base» repartido en forma de ajedrez según Pomponius Gauricus. De hecho este procedimiento es idéntico al de Alberti (Figura 8).

rero, Piero della Francesca y Leonardo y al que Durero denomina «camino más corto». Se distingue del procedimiento de Alberti sólo en que la construcción ha de realizarse totalmente sobre una sola hoja sin recurrir a un dibujo auxiliar por separado (hoja que, naturalmente, ha de ser mayor al verdadero «campo pictórico»). Por esta razón, la teoría constructiva de Gauricus comienza consecuentemente por una división en dos partes iguales de esta gran hoja de dibujo mediante una perpendicular media, para con ello poder desarrollar al lado la construcción del alzado lateral. Alberti, pensando más desde el punto de vista práctico del trabajo del pintor, se ve obligado, al no disponer de sitio para ella sobre la superficie pictórica, a trazar esta construcción de alzado lateral en un dibujo aparte (véase a este respecto PANOFSKY, «Kunstchronik», 1, c, col. 513). En terminología moderna, el procedimiento de Gauricus (véase Figura 23) debería describirse de la forma siguiente: divido la superficie completa de la hoja de dibujo en dos partes mediante una perpendicular intermedia *ab*, y por el punto *e* trazo la horizontal *cd*.

155

Subdivido ésta mediante los puntos *g, h, i, k, l, m, n, o, p, q, r, s* en segmentos iguales y trazo desde *r* el segmento *rt*. Uno *t* con *c, g, h, i, k, l, m*, y con *e*. La intersección de *tc* con *ab* produce el punto *f*, que determina la posición de la línea posterior de delimitación del cuadrado de base; los puntos de intersección de *tg, th*, etc. con *ab* determinan a su vez la posición de las transversales. Tras esto, elijo el punto *u* cuya distancia a *cd* debe ser igual a *rt* y cuya situación lateral puede elegirse a voluntad, y lo uno con *c, g, h, i, k, l, m*, y con *e*. Estas líneas de unión nos dan las ortogonales del cuadrado de base cuyas diagonales puedo trazar si uno los puntos en que las ortogonales cortan a las ya conocidas transversales (lo cual permite, como en el sistema de Alberti, demostrar la exactitud de la construcción, pues, en un cuadrado falsamente escorzado, los vértices de los diferentes cuadrados parciales no podrán unirse por rectas continuas). Esta interpretación del texto de Gauricus puede considerarse bastante exacta. El texto coincide sin ser forzado con el procedimiento vigente desde hacía tiempo ya en la teoría de la perspectiva italiana que Gauricus podía y debía conocer. Sostener que existía, como supone Brockhaus, una «escuela perspectiva paduana» no tiene justificación. Al igual que Hieronymus Rodler aconseja cortar con la existencia de dos puntos de vista en el cuadrado para disponer de más *materi* a lo ancho, del mismo modo Lucas von Leyden, para hacer posible un mayor desarrollo en profundidad en su grupo de jugadores de ajedrez de Berlín, aconseja dar al tablero de ajedrez doce series de cuadrados transversales respecto de ocho ortogonales, convirtiéndolo así en una superficie oblonga en el sentido de profundidad del cuadro. Naturalmente, hubiera podido conseguir el mismo efecto mediante un acentuado escorzo de un tablero normal de ajedrez, sólo que, y esto es lo esencial, parece temer menos la inexactitud objetiva que la violencia formal, hecho que hasta el presente no ha sido observado.

61. El método de Alberti, mucho menos complicado que el procedimiento de planta y alzado, tiene solamente una desventaja y es que, por supuesto, al igual que la construccíon de punto de distancia, no sirve para aquellas imágenes no desarrollables (mediante subdivisiones, multiplicaciones, delimitaciones o circunscripciones o sobre alzado) a partir del cuadrado. Pero esta desventaja apenas tiene importancia práctica, pues, a pesar de todos los esfuerzos de Piero della Francesca y de Durero en este

sentido, no se tuvo en cuenta en la «práctica corriente» una construcción perspectiva exacta de las formas irregulares del cuerpo humano o de los animales.

62. Véase ALBERTI, *ob. cit.*, pág. 81: *«quali segnate linee* (las ortogonales) *a me dimostrino in che modo, quasi persino in infinito, ciascuna traversa quantita segua alterandosi».*

63. POMPONIUS GAURICUS, *ob. cit.*, pág. 200: *«Constat enim tota hec in universum perspectiva, dispositione, ut intelligamus quacunque ratione spectetur, quantum ab alio aliud distare aut cohaerere debeat, quot necessariae sint ad illam rem, significandam personae, ne aut numero confundatur, aut raritate deficiat intellectio».*

64. Véase DUHEM, *ob. cit.*, pág. 45. Es fácil observar el paso de la concepción cosmológica de la Edad Media a la de la Moderna, como amablemente nos ha recordado el Prof. Cassirer de modo especial en Nicolás Cusano, para quien el mundo no es todavía precisamente «infinito» *(infinitus),* sino «ilimitado» *indefinitus* y cuyo centro espacial relativiza (el espiritual continúa siendo Dios) al manifestar que cualquier punto del espacio «podría ser considerado» centro del universo. Del mismo modo la construcción perspectiva puede elegir con absoluta libertad el «punto de vista» en que parece «centrado» el mundo representado.

64a. L. OLSCHKI, *ob. cit.;* igualmente JONAS COHN, *Das Unendlichkeitsproblem, 1896.* Especial interés tiene la forma en que Bruno recurre conscientemente a fragmentos de los presocráticos, en especial a Demócrito, para poder basar su idea del espacio infinito también en «autoridades», en contra de la concepción aristotélica y tomista tardía: se vale, en cierto proceso muy típico en todo el movimiento renacentista, de una Antigüedad contra otra, siendo el resultado en todos los casos un tercer término: la «modernidad» concreta. Un hecho especialmente llamativo y contrario a la bella definición del espacio por parte de Bruno, como *quantitas continua, physica triplici dimensione constans, lo* constituye la representación medieval personificada (en el Baptisterio de Parma) de las cuatro dimensiones (equiparadas a los cuatro evangelistas, los cuatro ríos del Paraíso, los cuatro elementos, etc.).

65. VASARI, ed. Milanesi, II, pág. 207: *«¡Oh, che dolce cosa è questa prospettiva!».*

66. LANGE und FUHSE, pág. 319, 14, y PIERO DELLA FRANCESCA, *ob. cit.*, pág. 1. Sobre esta coincidencia, véase PANOFSKY, *Dürers Kunsttheorie,* pág. 43; también independientemente al parecer de esta obra, SCHURITZ, *ob. cit.*, pág. 30.

67. Ya en el siglo XV esta alternativa da lugar, como es sabido, a dos sistemas completamente diferentes en la pintura de los techos: por una parte al «ilusionismo» de Mantegna y de Melozzo desarrollado posteriormente por Correggio que niega, dentro de ciertos límites y mediante un levantamiento perspectivo aparente o simplemente mediante cortes aparentes, la existente arquitectura de techos; por otra parte, al objetivismo de los demás artistas que, en cuanto continuación renacentista del principio medieval de la distribución simple de superficies, reafirma la arquitectura de techos existente haciendo visible su funcionalidad (los techos de Rafael, especialmente los de la Capilla Chigi, equivalen a una síntesis de estas dos posibilidades, mientras Miguel Ángel sigue un camino totalmente personal sin ampliar el espacio aparente, sino, al parecer, incluso reduciéndolo mediante diversos niveles de relieves superpuestos). Todavía en el siglo XVII vemos a Bernini que adopta una posición teórica casi académica tomando partido apasionadamente en contra del sistema subjectivo ilusionista (véase PANOFSKY, «Jahrb. d. Pr. Kunstlgn.», XL, 1919, pág. 264 y sigs.). También en el campo de la pintura mural propiamente dicha tiene cierta importancia el problema de si lo pintado ha de tener o no en cuenta el punto de vista real del observador y en consecuencia si ha de continuar o no la arquitectura de edificios cuyas paredes decora (véase al respecto BIRCH-HIRSCHFELD, *Die Lehre von der Malerei in Cinquecento*, 1912, pág. 68 y sigs., donde se examinan las afirmaciones de Lomazzo; también nuestra nota 68). Es famoso el ejemplo de la Cena de Leonardo; pero también el cuadro de la Cena de Castagno en el Refectorio de Santa Apollonia está construido de modo que, para un observador que se encuentre exactamente en el centro de la sala (la distancia es de unos quince metros, siendo la longitud de la sala de unos treinta), la arquitectura de la misma le parecerá una continuación en perspectiva.

V. Öttingen ha estudiado, ateniéndose a los principios de la psicología moderna, el problema de si el punto de vista real del espectador debe coincidir, y en qué medida, con el centro perspectivo de lo pintado («Annalen für Naturphilosophie», V, 1906, pág. 394 y sigs.).

68. LEONARDO, *Tratatto,* 416, aconseja al respecto fijar el punto de vista a la altura de los ojos de un hombre de estatura media, pero deja sin determinar su posición lateral. VIGNOLA-DANTI, pág. 86, exige como regla general fijar en las pinturas de techo el punto de vista en el centro, a no ser que circunstancias

especiales, por ejemplo que la corriente de paso de los visitantes en los espacios dejados para ello se encuentren a un lado, justifiquen una excepción. Acerca del problema de la posición «excéntrica» o «centrada» del punto de vista, véase el reciente trabajo de E. SAUERBECK, *Asthetische Perspektive*, 1911 (separata de la «Zeitsch. f. Asthetik und allgem. Kunstwiss.»). Menos limitado en cuanto a la problemática, pero discutible desde el aspecto metódico, es el libro de Theodor WEDEPOHL, *Aesthetik der Perspective*, 1919, quien comete burdos y numerosos errores.

El ejemplo más sorprendente e interesante sobre la seriedad con la que se discutía en el Renacimiento el problema de la posición del punto de vista en la superficie pictórica y el problema de la relación de éste con la situación del observador lo constituye el librito de MARTINO BASSI, *Dispareri in materia d'architettura et prospettiva con pareri di eccellenti e famosi architetti»*, Brescia, 1572. (Publicado por fragmentos en BOTTARI-TICOZZI, *Raccolta di lettere...* 1822, I, pág. 483 y sigs.; véase también J. V. SCHLOSSER, *Die Kunstliteratur*, 1924, pág. 368 y 376). El hecho que motivó la aparición de este librito fue el siguiente: en la catedral de Milán se encontraba, a diecisiete brazas del suelo, el relieve de una Anunciación representada perspectivamente dentro de una estancia cuadrada de ocho brazas de lado. El autor de esta obra de arte había previsto una distancia de diecinueve brazas y *(«per dare piú veduta a certi suoi partimenti fatti in uno di essi lati»)* había situado el punto de vista en posicion asimétrica (Lámina 20a). Ahora bien, Pellegrino Tibaldi, basándose en que el punto de vista debía situarse a la altura de los ojos del ángel anunciante, había introducido en ese mismo relieve un segundo punto de vista situado en el centro de la superficie pictórica y a quince pulgadas por encima del primero; además, para las líneas convergentes en este punto de vista (Lámina 20b) había calculado una distancia de sólo cuatro brazas. Surgió una enérgica protesta entre los entendidos milaneses, erigiéndose Martino Bassi en cabeza del grupo. Se emprendieron inútiles intentos en contra del obstinado pecador y finalmente una consulta general a Palladio, Vignola, Bassari y al arquitecto mantuano, y comentador de Vitruvio, Giovanni Bertani. Bassi expone el problema a las autoridades consultadas y al mismo tiempo propone dos soluciones de enmienda sobre las que pide opinión: el punto de vista debe en cualquier caso ser modificado, unificándolo para lograr incluso mejorar el estado primitivo del relieve, o bien en el sentido de fijarlo a la altu-

ra del primero pero sobre el eje del segundo (Lámina 21a), o bien reconstruyendo toda la estructura del relieve teniendo en cuenta la posición real del espectador, es decir, adoptando una *«prospettiva di sotto in su»*, admitiendo que el punto de vista se encuentre a diecisiete brazas por debajo del margen inferior del relieve (Lámina 21b). Todos los consultados admiten sin discusión que no puede aceptarse la situación presente del relieve con dos puntos de vista, pero las soluciones que sugieren estos artistas contemporáneos son distintas, pues su actitud frente a los problemas de la perspectiva varía según sus diferentes concepciones estéticas.

Palladio, al pensar en términos puramente arquitectónicos, rechaza la situación originaria en la que todavía no existía más que un solo punto de vista, excéntrico, afirmando de forma totalmente dogmática que «según todas las reglas de las perspectiva, el punto de vista debe estar situado en el centro» para que la representación adquiera *«maestà e grandeza»*. En consecuencia se muestra en principio dispuesto a adoptar la primera propuesta de Bassi (pues era con la que más simpatizaba) pero una consideración doctrinal, de orden lógico más que estético (contradice a la razón y a la naturaleza de las cosas el tener que mirar, desde un punto de vista tan bajo, desde el suelo, el espacio representado) le conduce a preferir la segunda propuesta (a saber, *«la prospettiva di sotto in su»*). *«E per rispondervi con quell'ordine che voi mi scrivete, dico che non è dubbio alcuno che la prima opinione circa il pezzo di marmo del quale si tratta, non sia difettiva, ponendo l'orizzonte (“orizzonte”* significa en la terminología antigua siempre "punto de vista") *in uno dei lati del marmo, il quale orizzonte per ogni regola di prospettiva dev'essere posto nel mezzo. Conciossiaché per dare maggior grandezza e maggior maestà a quelle cose che agli occhi nostri si rappresentano, devono rappresentarsi in modo cho dagli estremi al punto dell'orizzonte siano le linee uguali. Non può anche esser dubbio appresso di me che la seconda opinione, la cuale vuole che si facciano due orizzonti, non sia da essere lasciata, sí per le ragioni dottissimamente dette da voi, sí anche perchè, come ho detto, il propio di tali opere e il porre l'orizzonte nel mezzo, e cosí si vede essere osservato da tutti i piú eccellenti uomini, dall'autorita de' quali non mi partirei mai nelle mie opere, se una viva ragione non mi mostrasse che il partirsene fosse meglio. Per le cose fin qui dette, potere gia comprendere che la terza opinione, la qual pone un solo orizzonte, mi sodisferebbe piú delle due passate, se in essa non vi fosse il piano digradato, sopra il quale si pongono le figure.*

Perciò che ripugna alla ragione ed alla natura delle cose che, stando in terra in un'altezza di 18 braccia, si possa vedere tal piano; onde né anche nelle pitture in tanta ed in minor altezza si vede essere stato fatto: tutto che in esse si possa concedere alquanto più diligenza che nelle opere di marmo, massimamente dove vi vanno figure di tanto rilievo. Per la qual cosa l'ultima vostra opinione mi piace infinitamente, conciossa che in lei si servino i precetti della prospettiva e non vi partiate da quello che la natura c'insegna, la quale dev'essere da noi seguita se desideriamo di far le opere nostre che stiano bene e siano lodevoli.» Tampoco Vignola se muestra completamente de acuerdo con la situación primitiva, pero no es ni con mucho tan intransigente como Palladio (admite que circunstancias especiales pueden justificar también una posición excéntrica del punto de vista); decidiéndose también por la *«prospettiva di sollo in su»*, sugiere no obstante una solución moderada, pues la posición del punto de vista a 17 brazas por debajo del relieve, que sería la adecuada en principio, provocaría una inclinación demasiado acentuada de las líneas. Recomienda en consecuencia proceder con *«discrezione»* y *«buen giudizio»*, a saber, no mostrar el suelo del espacio, ni utilizar en toda su fuerza la *«prospettiva di soto in su»*: *«E prima, sopra il sasso dell'Annunciazione fatto in prospettiva, dico che il primo architetto avrebbe falto meglio avendo messo il punto della vedutta in mezzo, se già non era necessitato per qualche suo effetto fare in contrario. Del parere del secondo architetto, che vuol fare due orizzonti, a me par tempo perduto a parlarne, perchè egli mostra non aver termine alcuno di perspettiva. E per dire quello che mi pare mi detta opera, mi piace più il parere di V. S. del quarto disegno, volendo osservare la vera regola di perspettiva, cioè mettere l'orizzonte al luego suo, o almeno tanto basso che non si viegga il piano, e non pligli tali licenze di far vedere il piano in tanta altezza; cosa falsissima, come che molti l'abbiamo usata; ma in pittura si può meglio tollerare che in scultura. E la ragione è che altri si può coprire con dire fingere tal pittura essere un quadro dipinto attacato al muro, como fece l'intendente Baldassare Petruzzi senese nel tempio della Pace in Roma, il quale finse un telaio di legname essere attaccato a'gangheri di ferro alla muraglia: talchè chi non sa che sia dipinto nel muro lo giudica fatto in tela. Pertanto non si può in scultura fare tale effetto; ma, a mio parare, vorrei mettere l'orizzonte non tanto basso, come per ragione vorrebbe stare, ma alquanto più alto, a fine che l'opera non declinasse tanto, riportandomi alla sua discrezione e buon giudizio».*

Incluso más tolerante que Vignola se muestra Vasari, en quien se manifiesta la falta de prejuicios característica del hombre prác-

tico y al mismo tiempo la exigencia de libertad del auténtico manierista (Véase PANOFSKY, *Idea*, «Studien der Bl. Warburg», V, 1924, págs. 41 y sigs. y 101 y sigs.: «*Ed in somma vi dico che tutte le cose dell'arte nostra, che di loro natura hanno disgrazia all'occhio per il quale si fanno tutte le cose per compiacerlo, ancora che s'abbia la misura in mano e sia aprovata da più periti, e falta con regola e ragione, tutte le volte che sarà offesa la vista sua, e che non porti contenta, non si approverà mai che sia fatta per suo servizio, e che sia nè di bontà, nè di perfezione dotata. Tanto l'approverà meno quando sarà fuor di regola e di misura. Onde diceva il gran Michelangelo che bisognava avere le seste negli occhi e non in mano, cioè il giudizio; e per questa ragione egli usava talvolta le figure sue di dodici e di tredici teste... e così usava alle colonne ed altri membri, ed a componimenti, di andar più sempre dietro alla grazia che alla misura».* (Véase al respecto los pasajes correspondientes en la *Vida de Miguel-Angel* de Vasari, ed. de K. Frey, pág. 244). «*Pero a me, secondo la misura e la grazia, non mi dispiaceva dell'Annunziata il primo disegno fatto con un orizzonte solo, ove non si esce di regola. Il secondo, fatto con due orizzonti, non s'è approvaro giammai, e la veduta non lo comporta. Il terzo stà meglio, perchè racconcia il secondo per l'orizzonte solo, man non l'arricchisce di maniera che passi di molto il primo. Il quarto non mi dispiace per la sua varietà; ma avendosi a far di nuevo quella veduta sí bassa, rovina tanto, che a coloro che non sono dell'arte darà fastidio alla vista; che sebbene può stare, gli toglie assai di grazia.*» Así pues, Vasari es el único entre los consultados que no tiene nada que objetar contra la solución originaria con punto de vista lateral; admite naturalmente que la actual situación del relieve es inaceptable y que la primera propuesta es buena, en sí y para sí, pero que no constituye ninguna mejora esencial, pues no «enriquece» el relieve; la segunda propuesta sería elogiable *«per la sua varietà»*, pero, aplicada de forma muy rigurosa, daría lugar a una inclinación tan pronunciada de las líneas (respecto del término *«rovinare»*, véase la expresión de Vignola-Danti citada en la nota 8) que escandalizaría al público no especializado.

Por último, Bertani, cuyo escrito mantiene una postura extremadamente personal, no discute si las manifestaciones sobre la perspectiva de Bassi son acertadas o no, pero se muestra enemigo del relieve perspectivo en cuanto tal y cita el Arco de Severo y otros monumentos antiguos que, sin tener en cuenta la altura del lugar de representación, mostraban sin más su pavimento. Comprendía con agudeza que la problemática del relie-

ve perspectivo es una mezcla de ficción y realidad y presenta en ello numerosos rasgos comunes con las afirmaciones de Leonardo en el *Tratatto* núm. 37: «*Vi é poi nel giardino del signor Corsatalio, posto nell'alta sommita del Monte Cavallo la statua di Meleagro col Porco di Calidonia e molte altre figure con dardi, archi e lance, le quali tutte, istorie e favole, hanno le loro figure che posano sopra i suoi piani naturali e non sopra piani in prospettiva. Laonde tengo per fermo che detti antichi fuggissero di far i piani in perspettiva, conoscendo essi che le figure di rilievo non vi potevano posar sopra se non falsamente. Per lo che a me parimente non piace la bugia accompagnata colla verità se non in caso di qualche tugurio o casupola, o d'altre cose simili fatte sopra i fondi delle istorie. Tengo io la verità essere il rilievo naturale e la perspettiva essere la bugia e finzione, come sò che V. S. sa meglio di me. Ben é vero che Donatello e Ceccotto, nipote del vecchio Bronzino, ambidue usarono di fare i piani in perspettiva, facendovi sopra le figure di non più rilievo di un mezzo dito in grossezza, e di altezza le dette figure di un braccio, come si vede in un quadro di sua mano in casa de' Frangipani, pur a Monte Cavallo, scolpite con tant'arte, magisterio e scienza di perspettiva, che fanno stupire tutti i valent'uomini ed intendenti di tal arte che li veggiono. Ho anche in mente molte altre anticaglie che tutte sarebbero a nostro proposito parlando de'piani, delle quali mi perdonerete se altro non ne dico, perciò che il male mi preme, nè più posso scrivere*». (Véase por lo demás, respecto a este juicio de Bertani, los argumentos de LOMAZZO, *Trattato della pittura*, Milán, 1584, VI, 13, que dejan entrever también su conocimiento del librito de Bassi.)

69. Leonardo, por ejemplo, aconseja una distancia 20 o 30 veces superior a la mayor de las dimensiones del objeto representado (cita en la nota 8), o la fija en tres veces superior a la mayor dimensión del cuadro (Richter, 86). LOMAZZO *(Trattato,* V, 8) pone en guardia contra el efecto aberrante de la corta distancia y aconseja como distancia mínima el tamaño de las figuras multiplicado por tres. VIGNOLA-DANTI (pág. 66 y sigs.) sugiere una distancia mínima de una vez y media (o mejor el doble) de la mayor de las dimensiones del cuadro, definida con especial cautela como diámetro del círculo cincunscrito; es decir, como diagonal de la superficie pictórica rectangular; dado un punto de vista asimétrico, el radio de este círculo debe ser determinado mediante el más largo de los posibles segmentos de unión entre el punto de vista y los ángulos del cuadro. Si, tratándose de pintura de techos, no fuera suficiente la altura de la estancia, habría que dividir el techo en

más compartimentos o reducirlo mediante una moldura pintada y al mismo tiempo elevarlo aparentemente.

Por lo demás, respecto al problema de la construcción a corta distancia, véase el breve trabajo, aunque rico en contenido, de H. JAUTZEN («Zeitschr. f. Ästhetik und alg. Kunstwiss.», VI, 1911, pág. 119 y sigs.; y del mismo autor: *Das niederländische Architelturbild*, 1910, pág. 114), así como J. MESNIL, *ob. cit.* Queda únicamente por decir que el arte nórdico prefiere, ya en los siglos XV y XVI, la corta distancia en la representación de interiores; al igual que en los pintores flamencos del siglo XVII, también aquí domina ya el deseo de subjetivismo, aun cuando todavía no se tenga en cuenta en tales situaciones las condiciones fisiológicas de la visión (atenuación del primer plano, etc.), y, al igual que allí, también aquí, el espacio en lejanía de la pintura paisajística es el necesario correlato del espacio cercano de los interiores (véase también PANOFSKY, «Jahrb. f. Kunstgeschichte», I, 1922, pág. 86 y sigs.). Las ideas de WEDEPOHL (*ob. cit.*, pág. 46 y sigs.) son casi tan doctrinarias como las de H. CORNELIUS, quien, en sus *Elementargesetzen der bildenden Kunst*, 1908, pág. 23 y sigs., condena igualmente la construcción a distancia próxima y aconseja corregirla con una distancia superior.

70. Es sorprendente la poca atención que presta KARL VOLL en toda su aguda comparación de las dos obras (*Vergleichende Gemäldestudien*, 1907, I, pág. 127 y sigs.) a la contraposición de las estructuras perspectivas. Véase por lo demás, aparte de las reprobatorias observaciones de WEDEPOHL, *ob. cit.*, pág. 50 o de F. BURGER, *Handbuch der Kunstwiss., Die deutsche Malerei*, pág. 122 y sigs., el análisis sobre la perspectiva y la reconstrucción del grabado de Durero de SCHURITZ en *ob. cit.*, pág. 34, a la que hemos de objetar sin embargo que la ventana grande debería tener no 5 sino 4 campos de profundidad con lo que las objeciones contra la «fidelidad naturalista» de la representación se reducen aún más.

70a. Véase BURMESTER, *ob. cit.*, pág. 45.

71. Las ideas existentes sobre la evolución de la visión oblicua (véase G. J. KERN, «Sitzungsber d. Berliner Kunstgesch. Ges.», oct. 1905; SAUERBECK, *ob. cit.*, pág. 58 y sigs.; y WEDEPOHL, *ob. cit.*, pág. 9 y sigs.) son aún poco claras, pues no se distingue suficientemente entre la posición oblicua de la arquitectura del cuadro en el espacio y la torsión del espacio mismo. La visión oblicua en el primer sentido es ya frecuente en el Trecento, es-

pecialmente en Giotto –cuya tendencia plástica le conducía a crear por medios casi miméticos motivos promotores de profundidad (véase, aparte de los frescos de Arena, el *Despertar de Drusiana* en la Santa Croce en Florencia, con disposición oblicua de toda la trama del muro que cierra el palco)– y en su escuela (Taddeo Gaddi, *Presentación de Jesús* en Santa Croce). Véase, por ejemplo, en el Norte, además de la *Entrada del templo de las Très riches Heures* de Chantilly, que como es sabido imita a la obra citada, la *Anunciación* de Broederlam o la interesante *Pasión* de un Maestro del lago Constanza que se encuentra en el Bayerische Nationalmuseum, o el *Hieronymianum* de Karlsruhe; en todos estos casos, al igual que en la *Tentación de Cristo* del altar de Duccio, se ha hecho visible también el suelo del edificio trazado de forma oblicua. En el siglo XV, como ha destacado acertadamente KERN («Sitzungsber», 1c. pág. 39) esta forma de visión oblicua era rara en Italia, hasta el punto que una obra como la *Traición de Judas* de Masaccio (Coll. de Somzée, Tom. II, Lám. XXVIII, núm. 306) llama especialmente la atención del experto Vasari (*Vasari*, ed. Milanesi, II, pág. 290). Pero en el Norte siempre se tuvo presente este problema y, significativamente, en el verdadero sentido subjetivista de la torsión real del espacio. Ya en el *Boccace de Jean sans Peur* (ed. H. Martin, 1911, Lámina 16, núm. LXI; de ahí nuestra Lámina 22a) se observa la tentativa de representar en visión oblicua un interior autónomo (el interior del «Templo de Lokri»), a pesar de dejar todavía visible un fragmento del primer plano con visión normal y aunque la arquitectura oblicua del cuadrado inscrita en la arquitectura frontal de las cornisas suponga una contradicción peculiar en la representación; y en el *Libro de Horas de Etienne Chevalier* de Jean Foucquet: nos encontramos, en la página dedicatoria, la representación de la Virgen, al igual que en la representación de la *Anunciación de la muerte de la Virgen*, con tentativas y contradicciones análogas, aunque no tan evidentes. El paso siguiente lo da Gérard David (de Bruselas) con el *Juicio de Cambises* donde todo el primer plano con los edificios que en él se encuentran aparece torsionado, mientras que por un cambio de punto de vista, incluso del horizonte, la plaza del mercado en visión normal. Por último Viator que, por conocer el procedimiento del punto de distancia, se encontraba en situación de afrontar desde un punto de vista perspectivo riguroso el problema de la visión oblicua, ofrece en el fol. *b* IVr y *b* Vr dos ejemplos de un espacio global completamente dis-

torsionado, desprovisto de todas las frontales y ortogonales (véase Figura 24). Ya Altdorfer se sirvió en la práctica de este descubrimiento en varios casos (véase por ejemplo el *Nacimiento de la Virgen* de Munich y el interesante apunte preparatorio, Lámina 22b, publicado por E. Bock en los «Berliner Museum», XLV, 1924, pág. 12, con un buen análisis del espacio perspectivo, análisis que sólo en algunos detalles exigiría una mayor justificación; véase además, por ejemplo, el *Juicio de Pilatos* en San Florián o la imagen 18 y la 36 de la *Danza de la Muerte* de Holbein). Puede sostenerse, pues, contra la afirmación de JANTZEN citada frecuentemente *(Das Niederl. Architekturbild,* pág. 150, véase también pág. 95 y sigs.), que el arte alemán y francés de principios del siglo XVI había logrado ya una óptima disposición oblicua del interior (o bien del exterior arquitectónicamente considerado) y que la pintura holandesa de alrededor de 1650 (aparte de los pintores de arquitecturas de Delft, especialmente Jan Steen, Cornelis Man, etc., pero también grabados de Rembrandt, Láminas 112 y 285; Rembrandt abandona totalmente en su vejez esta representación del espacio de acuerdo con la evolución de su estilo) pone también fin a un problema que el arte nórdico se había planteado desde un grincipio y para el que, ya siglo y medio antes, había dcanzado soluciones relativamente semejantes. El hecho de que esta evolución de la visión oblicua haya tenido lugar sobre todo en el norte no es causal: de hecho la «masa», esa sustancia figurativa particular específicamente nórdica, se caracteriza por su indiferencia a la orientación (véase al respecto H. BEENKEN, «Zeitschr. f. Bild. Kunst». Beilage, *Die Kunstliteratur,* 1925, Heft 1) y, tras la adopción de la representación perspectiva esa indiferencia pudo aplicarse también al «espacio pictórico». Puede decirse que en el norte, a diferencia de Italia, se captaba también este espacio pictórico como «masa», es decir, como un material homogéneo dentro del cual se atribuía al espacio abierto casi la misma densidad y «materialidad» que a los diferentes cuerpos distribuidos en él. A partir de esto se comprende por qué la elaboración de los métodos perspectivos geométricos, quedaba reservada a los italianos, pues entre ellos la conquista del espacio deriva en primer lugar del deseo de dar a los cuerpos libertad de despliegue y *disposizione,* y esto constituía más un problema estereométrico que pictórico. Esta es la razón de por qué, sólo mediante la colaboración entre el norte y el Sur, podía lograrse la sensibización artística del espacio homogéneo e infinito, pues el Sur se

FIGURA 24. – Espacio oblicuo en Jean Pélerin (Viator). *De artificiali perspectiva*, 1505.

encontraba en situación de afrontar el problema *sub specie quanti* mientras el Norte *sub specie qualis*.

Naturalmente también la determinada actitud de los diferentes artistas y escuelas desempeña un papel importante en el problema de la visión oblicua. Mientras Altdorfer logra la disposición oblicua de todo el interior en algunos casos ya con una decisión casi witteiana, Durero, por lo que sabemos, intentó siempre evitarla; y mientras Roger, en la parte central del altar de Bladelin, al igual que su contemporáneo, el autor de la *Curación del endemoniado* en el *Museum of Art de Philadelphia*, adopta si no propiamente el *espacio* oblicuo, por lo menos sí una arquitectura del cuadro dispuesta oblicuamente en él, las obras de madurez del Maestro de Flémalle y de Jan van Eyck están dominadas por una rigurosa frontalidad. En resumen, y con raras excepciones, sólo antes del descubrimiento del sistema de Brune-

167

lleschi, o después de la fase clásica del Renacimiento (*La Adoración del niño* de Defendente Ferrari en Berlín, *Las Bodas de Caná* de Santi di Tito en la Villa Bombicci en Collazi, la gran *Entrega de las llaves* en el Museo Cívico de Verona) encontramos la disposición oblicua del ambiente arquitectónico total. He intentado explicar este fenómeno en «*Once more the Friedsam Annunciation and the Problem of the Ghent Altarpiece*», *Art Bolletin*, XX, 1938, pág. 419 y sigs., especialmente págs. 421-424.

72. Una buena recopilación de las manifestaciones en cuestión puede encontrarse en E. Pfuhl, «Jahrb. d. Kaiserl. Arch. Instituts», XXV, 1910, págs. 12 y sigs.

73. Verdaderamente instructivo es, a pesar de su impugnabilidad, o quizá precisamente por ella, un artículo de El Lissitzky en el «Kiepenheuers Verlags-Almanach für 1925», pág. 103 y sigs. Según el autor, la antigua perspectiva «habría limitado, hecho finito y cerrado al espacio», lo había «concebido según la concepción geométrica euclidiana como rígida tridimensionalidad», y el arte moderno intentó justamente romper estas cadenas: o bien «descomponiendo el centro visual» y en consecuencia todo el espacio («el futurismo»), o bien representando los intervalos de profundidad no ya extensivamente mediante «escorzos», sino, de acuerdo con los descubrimientos de la más moderna psicología, sólo en el orden de la intensidad mediante la ilusión haciendo jugar superficies cromáticas distintas en variada disposición y provistas por tanto de valores espaciales distintos (Mondrian y sobre todo el «suprematismo» de Malevitch). El autor estima que también es posible seguir otro camino y lo propone: la conquista de un «espacio imaginario» mediante cuerpos movidos mecánicamente que, en virtud de este movimiento, produzcan determinadas figuras de rotación y oscilación (por ejemplo, un perno que gira produce aparentemente un círculo, o bien en otra posición, un cilindro, etc.), con lo cual, según El Lissitzki, el arte se elevaría a la altura de la pangeometría no euclidiana (mientras que el espacio de los cuerpos rotatorios «imaginarios» es tan «euclidiano» como el otro espacio empírico).

74. Ha sido demostrado recientemente por G. J. Kern, «Jahrb. d. Pr. Kunstlgn.», XXVI, 1915, pág. 137 y sigs., que Botticelli, a pesar de su clara reserva ante la concepción geométrica del espacio, conocía perfectamente las reglas de la construcción perspectiva.

75. Hasta qué punto es éste el caso, nos lo demuestra el ejemplo del tantas veces citado manierismo antiperspectivo. En éste, la resurrección de una concepción dogmático-religiosa del mundo, en muchos aspectos ligada al pensamiento y a la mentalidad medieval, coincide en sus efectos con el despertar de una exigencia antimatemática contraria a todo lo racional y a todo vínculo, que busca la «libertad artística» (véase nota 68). Bruno, cuyo temperamento personal expresaba con especial vehemencia concepciones ya muy difundidas (véase al respecto OLSCHKI, *ob. cit.*, págs. 41 y 51), se irrita formalmente contra la matemática.

Últimos Fábula